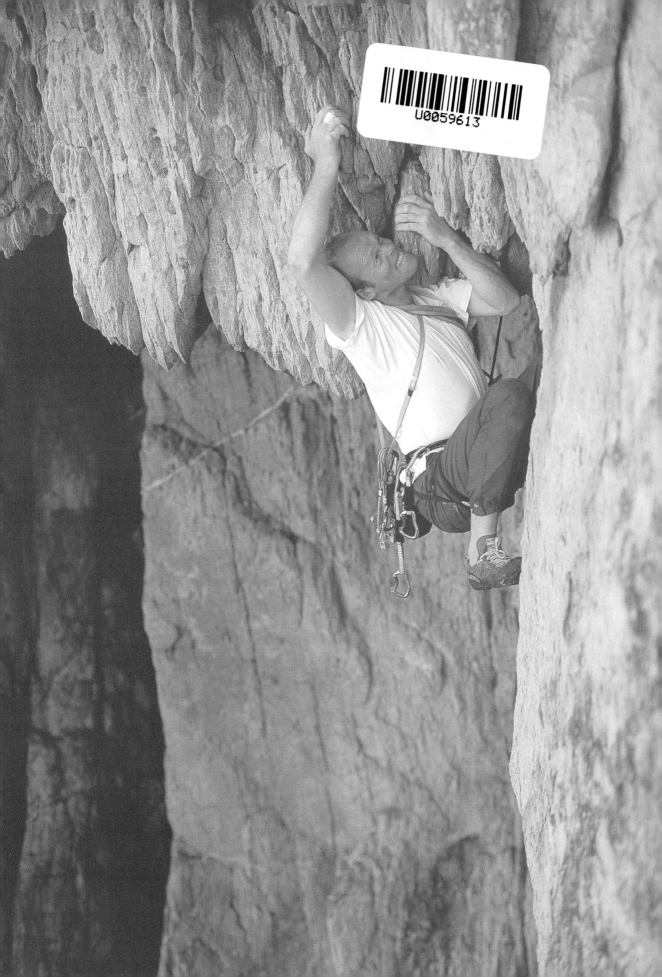
U0059613

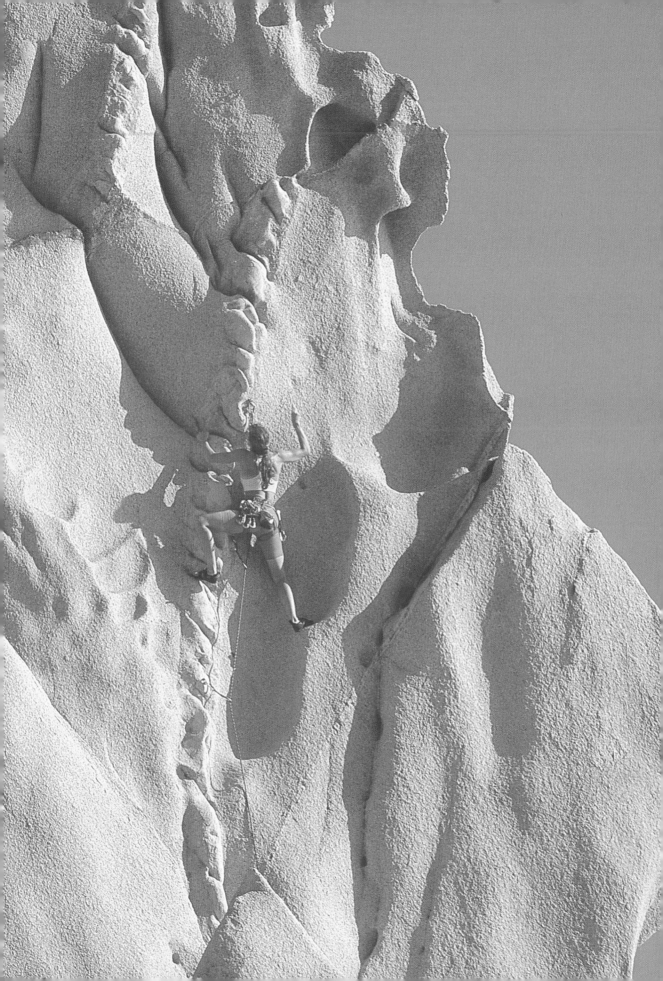

攀岩寶典

Rock & Wall Climbing

安全攀登的入門技巧與實用裝備

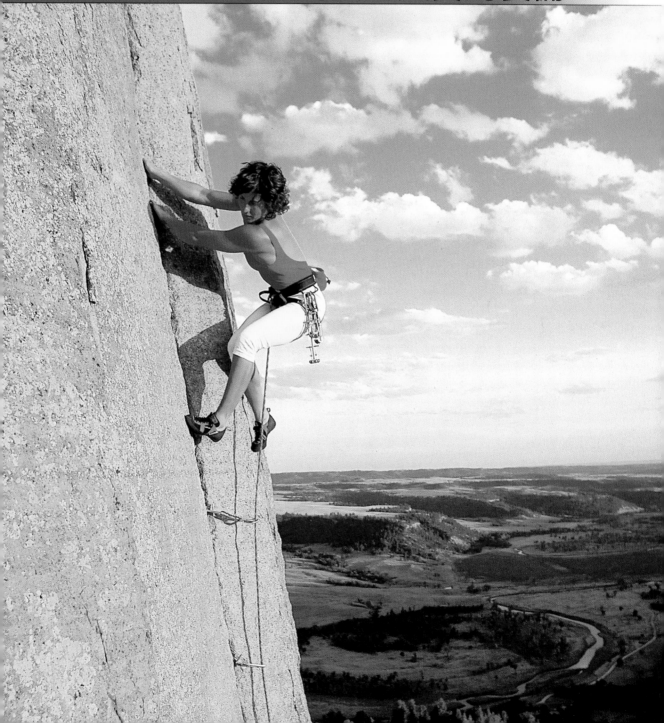

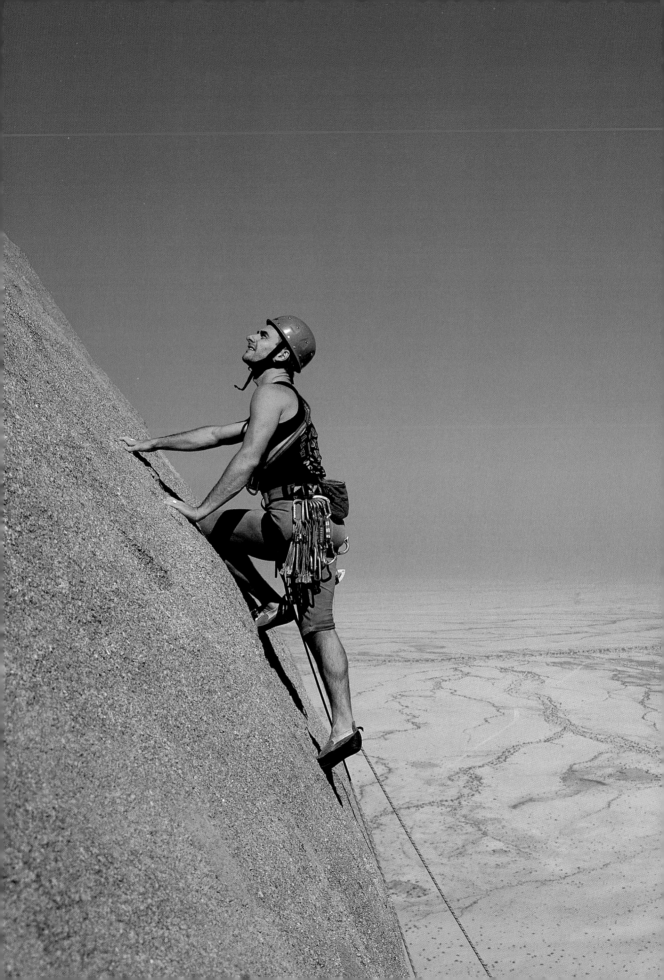

Contents

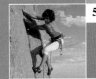

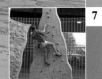

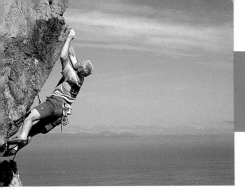

攀登運動簡介

如果你對朋友們說你要去攀岩，通常都會惹來哄堂大笑，不但令人不可置信，而且還覺得荒唐極了。經常有人說攀岩是專為那些不想活的瘋人所設計的，是一種古怪的肌肉運動，因為你長途跋涉翻山越嶺，甚至在暴風雪中，就為了去爬那幾百公尺又沒啥特色的懸崖。

可是對大多數的攀登者來說，攀登這種樸實又令人興奮的活動，是逃避日常枯燥無味生活最好的方法－而震撼的體驗，必將在你享受一場極有趣又安全的運動時產生。

計算風險

全世界最偉大的攀登者，梅思納(Reinhold Messner)形容攀登就像在"控制風險"一樣，如果風險太大，那你就"失控"了，使冒險變成危險。在攀登運動中，訓練是為了使自己成為一個能更精準衡量處境的專家，因此如果評估風險太高，那就要撤退，甚至根本就不要出發。梅思納是有史以來，無氧登上8000公尺以上山峰，並且領先攀爬全世界最極限挑戰攀登活動（還能活下來告訴我們過程）的人，這真是最棒的忠告。

本書的目的就是在幫你如何降低風險，同時又不喪失興奮及冒險的感覺來攀登。

本書著重在介紹攀岩運動，其它像室內攀登、雪地攀登、冰攀及人工攀登則僅略加敘述，無論如何，攀登的基本原理大致是相通的。當然，僅讀過這本書，並且按照書中的建議，並不能保證你的安全－累積經驗、運用常識、並且像其他高手取得建議與幫助，這才能增加你在攀登上的快樂，同時降低傷害的機會。

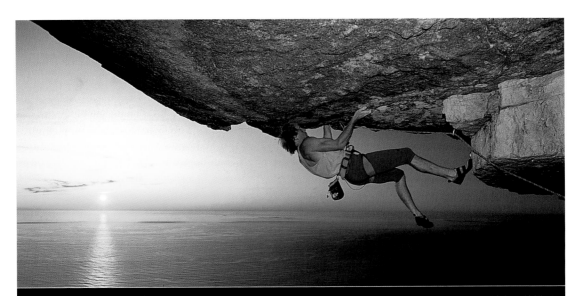

上圖和右圖 拋開一般印象，攀登運動並不危險，雖然危險的確會像興奮劑一樣吸引某些人，然而對大多數攀登者來說，攀登比較像在追尋個人自由及自我挑戰。攀登者普遍都提到一種經驗，只要開始攀登時，腎上腺素就會慢慢上升。

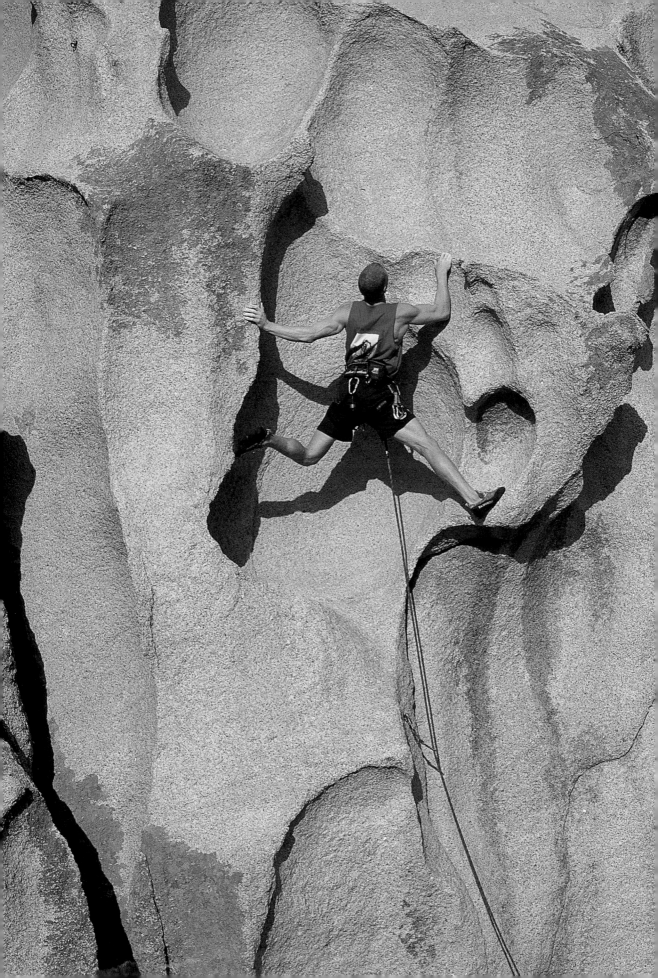

盡在運動中

事實上，攀登不過是一種運動，你並不需要真的去登山或攀岩就可進行－它可以消磨時間又可享受樂趣，就像大家說的 "因為岩石就在那裡"。

當然有些人把攀登當做事業在經營，就像那些高爾夫選手或足球員一樣，把生涯規劃在運動上，但大部份的攀登者，還是只把攀登當成是一種樂趣。

一位攀登高手－利透(Lito Tejada-Flores) 在他的著作 "Games Climbers Play" 大綱中用諷刺的口吻提到，不同型態的攀登運動和其適用的規則。

通常規則是用來控制運動的，但也同時使運動變得不是那麼容易－例如，在足球運動中抱著球跑是違規的，但在橄欖球賽中卻是必要的一部份。

同理，攀登者擁有極大的不成文又無人不知的規範，如 "攀登級數" 或是 "山的險峻度"。因此，如果你在惡劣的天候中去攀登大山的北壁，然後使用一些岩楔或輔助的人工器材，這也許是可以被接受的，但如果你在爬一些小山也這樣做時，你可能不會為一般攀登者所認同。這並不是說你不能選擇你想要的方式攀登，只不過會被評定為不夠 "專業" ！

讓我們來看看幾種攀登運動：

抱石(Bouldering)

這也許是所有攀登運動中最單純的一種，僅需要最少的裝備就可以進行，但也就是這個原因，它必需遵守最嚴格的一些不成文規定。

基本上，它需要一塊不高的大石頭及一名攀登者，大石頭高度可以從0.5公尺到10公尺(也許不太明智)那麼高，如果你想加一點 "裝備"，你可以選擇一雙岩鞋 －橡膠底、有點緊、敏感度高的鞋子(見16頁)，它將讓你輕易地踩住岩石上每一條紋路；以及粉袋，裏面裝著一種碳酸鎂粉，可以用來乾燥你的手掌及手指(見19頁)，並且加強你的附著力。

現在來談規則，在真正的抱石運動中 "不准" 使用繩索，你也不可以站在插入岩石的器材上，你的夥伴也不能用他的肢體來支援你，並且你必需循著公認的路線(在一些大石塊上，通常都會有很多不同的困難點充斥其中)。

對於大部份的攀登者來說，抱石運動會燃燒掉你所有的熱情，所以有些人可以很快樂地，在家中的地下室裏進行抱石運動，那種小小一片，有點外傾，以便於來代替天然岩

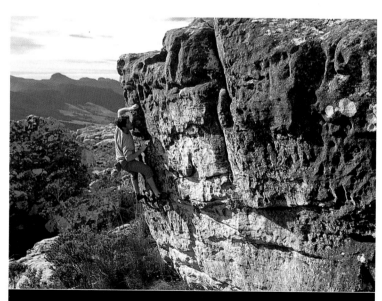

抱石運動充滿樂趣，這是開始攀登運動最便宜的方法，並且也可以增進社交。抱石運動也是對手指肌腱要求很高的一種運動，需要很大的力量及高超的技巧，如果你不想太快嘗試模仿高手的做法，並且堅持以最容易的地方做起，它將是你開啟攀登生涯最好的方法。

石。當然這樣也不錯，但是卻缺少了那種戶外岩場所具備的美景與樂趣。

下面是幾種抱石運動的分支：

自由(徒手)攀登

事實上，自由徒手攀登可說是把抱石運動推展到一個新的高度，徒手攀登涵蓋了所有無限高度並且沒有防護措施的攀登。這種不受拘束的攀登擁有很大的吸引力，因為它可以允許攀登者快速流暢地移動。

我們當然不建議您以這樣的方式來開啟您的攀登生涯，因為許多攀登者，包括知名的高手，都喪生於此。如果一切順利，並且在攀登者體能及精神承受範圍，徒手攀登是令人興奮的，也是一種純粹的藝術型態，但是如果發生一點點的錯誤，你的嘗試將變成悲劇的結束。

極限的徒手攀登最好留給專家去完成。在高高的岩石上沒有任何確保，絕不容許稍微的遲疑或恐懼。

深水徒手攀登

也許在水上的岩石進行徒手攀登活動，是比較"明智"的一種舉動，在世界上許多地方，像法國的Calanques 和英國的海岸線，都以圍繞在其深海區域的懸崖峭壁聞名。你可以從離開水上一個合理的高度起攀，然後橫渡到一英哩的長度才結束，你不但可以做多種攀登嘗試或停留，萬一掉下來，只不過全身濕透順便來個長泳回到岸邊，並不會受傷或死亡。所以這項運動在溫暖的夏日裏受歡迎，也是不足為奇的。

然而，如果你從10米高或更高的地方掉到水裏，你可能就要小心水會變得像鋼板一樣硬，另外，冷冽的海水和大浪所帶來的危機，以及隱藏在水下像刀一樣堅硬又鋒利的岩石，或者是在某些地方，有一群不友善的鯊魚鄰居。

最好先找本導遊手冊好好自修一下，對你選擇攀登的環境有所了解，並向當地人好好請教一下寶貴的經驗。

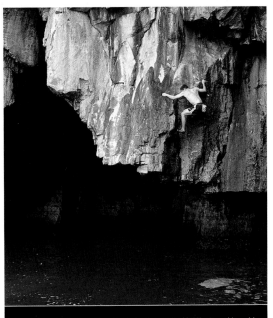

深水徒手攀登可能是最極限又有趣的攀登，萬一掉到水裏也不必太在意，頂多是全身溼透，然後再來個長泳游回岸邊。

建築物攀登

顧名思義－這種攀登方式，是在非為攀登目的而建的人工建築物上進行的。雖然如此，它們還是列入這偉大的運動中，但是請小心，因為如果你亂爬，可能會被罰錢或逮捕。而且建築師和管理者們都非常盡責，並且要說服法官認為你"只是在銀行建築物上爬個小牆"恐怕沒那麼容易。

攀登這些建築物前，最好先徵得同意(有時先查一下時間表也是一個好主意)。

曾經一個很有名的例子，有位攀登者得抓緊著不穩定且很危險的火車專用拱橋，然後等候一班慢速的貨物火車通過，這簡直就是度秒如年。

攀登牆和室內攀岩場

室內攀岩場和人工岩牆是開啟你攀登運動生涯極佳的地方，這些地方通常都有裝備出租，還有訓練指導員駐場，以便確認每一位攀爬者在困難點上不會出錯，並且提供許多向其他攀登者學習的機會。很多推廣運動攀登的國家都提供優質的環境，尤其是比利時、法國、英國和美國。

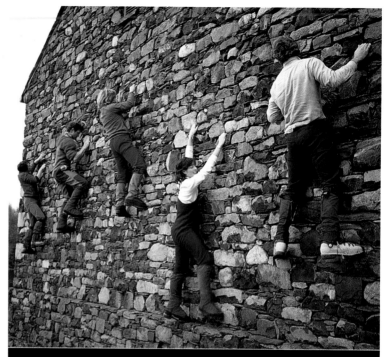

一組攀登者在一片由天然石塊砌成的登山小屋上進行攀登運動(一種很好的指力訓練)

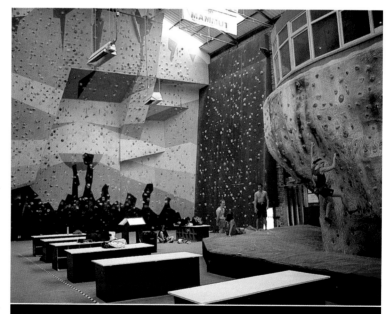

擁有全套設施的攀岩館 － 有超級抱石區、可以先鋒攀登的岩牆、還有很多條從初學到高難度不同等級的路線。攀岩館最大的好處之一，就是不論任何天候都可以使用。

室內攀岩館最大的危險，在於狂熱的初學者常超出他們的體能極限，太急太用力，以致於肌肉或肌腱拉傷(見80-81頁)。另外，不當的確保練習也是造成可避免的傷害原因之一。

大部份有計劃性建築的運動中心，都有一些小型的基礎設施，以提供攀登者一整年的訓練。然而，其中有許多已經發展成大型的攀岩場地，並且不再被認為是"天然岩場"的替代品。一些攀登者甚至很喜歡室內攀岩場，喜歡到從來都沒離開過"合成塑膠"(這裏指的是人工岩牆)，而去攀登真正的岩石。

在若干狀況下，"人工岩牆攀登"可以設定一些高難度的路線，例如：它會設定你不可以用這個點或那個點，或是你只能用路線的這一邊，然而，在岩館裏還是比在岩面上要自由多了－畢竟你到岩館的目的只是訓練和樂趣而已。

攀登比賽

攀登比賽的來臨，增加了人工岩牆及岩館的受歡迎度，頻繁的媒體報導，也是將攀登運動推向高峰的功臣之一。比賽中會選出一條具有某種難度的向上路線(見90頁)，規定要在有限的時間內完成。選手們的分數是由他們在規定時間內完成的路線長短來決定的，但時間不是決定你成績的唯一因素，除非你把它用光了。

速度攀登活動是一個獨立的分支，它要求選手在最快的速度內爬完一條相對容易的路線。許多國家現在都有舉辦攀登巡迴賽，並且特別得到學校和大專生的支持。

除了鄉鎮縣市和國內的比賽外，還有國際賽，包括世界杯巡迴賽，和像在法國的Serre Chevalier、美國的Snowbird Lodge以及義大利的Arco舉行的"邀請賽"。

還有每年度的少年組(13歲以下)及青少年組(19歲以下)的青少年世界杯比賽。

大型比賽除了聲譽、財富、實質的獎勵之外，比賽也提供一個在安全機制下攀登的機會，還有選手愉快的相互交流。無論如何，這些參賽者不但要有更嚴格的訓練、極度自我要求和強烈企圖心，並且還要在壓力下保持冷靜的頭腦。

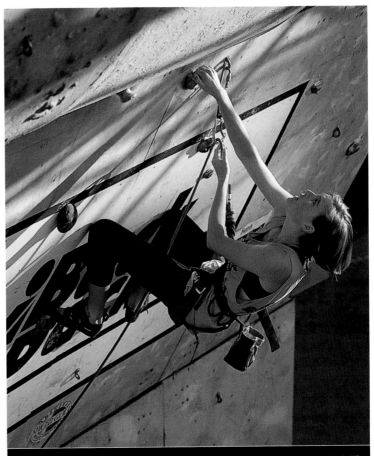

通常攀登比賽可以使攀登運動更加普及，因為它吸引了那些從來沒有看過攀登者比賽的觀眾。比賽規則影響路線、難度，還有每一種攀登所規定的時間。

運動攀登

運動攀登是一種比較摩登的攀登運動－起源於1970年代末的法國。當時法國阿爾卑斯山區的攀登嚮導常把岩釘(一種金屬樁)釘進裂縫中，以

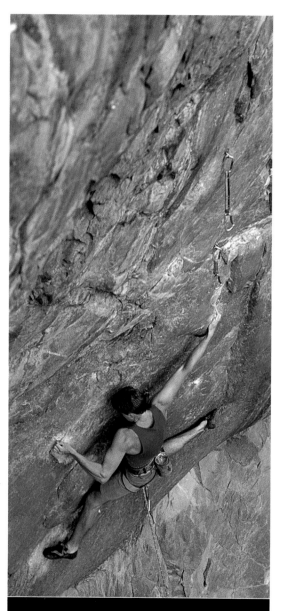

攀登者將主繩掛進一個已放置好的保護支點方式就叫運動攀登。它提供攀登者一個安全的攀登模式，同時也是一個極佳的方法來進行上方確保攀登及先鋒攀登。

便保護領隊不發生墜落事件，並且還留下岩釘以方便其它的攀登者。同時開始也針對險峻及困難的路線進行保護。剛開始是使用一些適合裂隙的岩釘，後來更在岩石上鑽洞然後打進膨脹錨樁。使用電池的電鑽及快乾環氧樹酯使得整個山壁上都佈滿了岩楔。

很多運動攀登者只攀登一個"繩距"(見54頁)。這意味著你只能從你的確保者(你的夥伴可以使用一些機械式的器材確保你或托住你，見38-41頁)攀登到某一個高度，並且讓你安全地降落到地面。當然你也可以使用一條單繩，進行多繩距攀登好幾小時。

很多在岩石上進行的攀登型態中，最好的保護點就是使用耳片(見58頁)，這可能是唯一值得信賴的保護點－並且也有很多當地的管理單位也同意規劃出一個耳片區，同時保留其它岩面給使用活動岩楔(見次頁)的環保攀岩者。

有一點疑慮的是，使用耳片進行運動攀登，大大的方便且增加了為數不少的攀登者，並且有時還嫌不夠，但超過年限的損壞耳片對環境的影響是有爭議的，特別是考慮到健行小徑、步道、農牧等地區，甚至樹立"禁止使用耳片"的公告牌，另外有些地區還明令禁止耳片的使用。

運動攀登戲劇性地證明提升了極限攀岩運動的標準，在這裏，你可以"發揮你的極限"直到墜落，保護點掉落(雖然也有可能)的機會微乎其微。運動攀登經常在險峻的懸岩下進行，要成功需要異常的強度、體力和能量。這些不斷重覆的技術及強健的體魄將轉換成漫長的攀登路線，或其它環保攀岩(見次頁)者路線。毫無疑問地，許多極限攀岩運動者所擁有的技術及體能，都來自運動攀登。

環保攀岩

大多數人都一致認為這種攀登方式，才是
"真正的"攀登，先鋒者會先獨自一人在岩石起
攀點前攜帶一條或兩條主繩，一路攀爬一路尋找
放置保護點(裝備)在岩壁的裂隙中，並且每放置
一個保護點，就將主繩掛入快扣內(鉤環)。然後
第二攀登者通常會透過主繩及確保器(見38-39頁)
來保護先鋒者的安全。一旦先鋒攀登者到達一個
適當的位置，他將會在那個區域放置更多的保護
點，以便確保他可以牢牢的掛在岩壁上，然後確
保第二攀登者可以攀登到他這個位置。在第二攀
登者上來時，會將保護點一一收起來，以便接下
來的路線還可以再使用。

這項運動也有一些規則，最常見的就是"你
不可以拉或站在器材上"(除非是情況非常危急
時才可以接受)。

傳統的攀登方式(又稱為"傳統攀登"或冒險攀登)，
允許攀登者在沒有保護點的情況下，越過他們未曾爬過
的一小段岩壁，這是一種新的方式，尤其是在大岩壁
攀登(或甚至是當地的小峭壁) 時最常被使用。

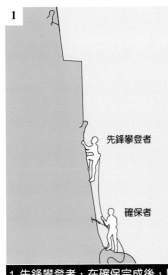

1 先鋒攀登者，在確保完成後，開
始往路線的頂點或某個繩距的平台
上攀登，然後架設保護點 (執行確
保動作) 以確保他或她的攀登。

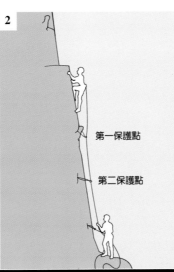

2 先鋒攀登者完攀路線或到達某一
個繩距上的平台後，在上方架設確
保站並由攀登者改變成確保者姿
勢。

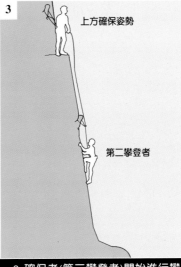

3 確保者(第二攀登者)開始進行攀
登，這時確保改由先鋒攀登者負
責，當第二攀登者經過保護點時要
順便取下回收。

按照慣例，在這些攀登中，第二攀登者將必需嘗試使用自由攀登模式，來重覆先鋒者藉由工具上攀所經過的路線。因為真正的"純"攀登，你不能先用垂降或事先爬一次來勘查路線，你也不能使用"攀登記錄"（一些別的攀登者所留下來的攀登細節等資訊），因此你必需很單純的走到那裏，然後開始攀登。

傳統攀登的好處是，攀登者可以使用較少的保護器材，就開始攀登岩壁上任何一個角落，但前提是，岩壁上必需要有足夠的裂隙或所謂的"眼"環繞在路線旁邊，好放置保護點。壞處是有些岩壁太過光滑或太脆弱(易粉碎)，以致於無法支撐保護點，而且你所放的保護點，在發生墜落時，有時比釘在岩壁上的耳片還更容易跳出(整個脫離岩壁)。

放置活動岩楔既是一門藝術也是一門學問，並且需要花時間來探討必要的技術(見60頁)，我們強烈建議您在參加正式的攀登路線練習時，請務必要勤加練習保護點的放置與取出的準確性和熟練度。這種器材很貴，如果你想在任何情況下得到完整的保護，你得準備更多各種不同尺寸的裝備。同時，比較起來你自己放活動岩楔，是比事先放置打好的耳片要麻煩多了，所以，如果你要使用活動岩楔做環保攀登的話，請你務必要從低一點的級數開始。

傳統攀登技術通常從小峭壁開始，然後再到大岩壁攀登和人工攀登，最後才到高山北壁攀登。

透過人工攀登模式通過困難地形，對於傳統攀登來說，攀登者需要使用更多樣的保護器材。

適合進行傳統攀登的地方有：英國的部份地區、歐洲的 DOLOMITES、奧地利的TYROL。擁有上百條路線的美國優勝美地、南非國家級路線的 CEDERBERG、澳洲的GRAMPIANS，還有紐西蘭的THE DARRENS。

峭壁攀登

　　這種型式的攀登通常都在突出地表的巨大岩石上進行的，有些高度約20-100米，只有幾個繩距就登頂了。一個繩距指的是攀登的一段長度，通常也就是等於主繩使用的長度，或者剛好到達一個良好確保點的位置(例如在一大片懸岩下的立足點)的距離。峭壁攀登與運動攀登不同之處，不僅在不使用耳片，而且當峭壁攀登者完攀後，通常都會透過簡單的山徑徒步下山，而不必借助確保者用主繩把你放下來。峭壁攀登目前仍然在許多國家非常風行，包括英國、美國、南非、澳洲、德國及奧地利。

大岩壁攀登

　　在這項運動中，主要目標是要讓一群攀登者(兩個人或更多人的隊伍)使用任何合理的方式，一起攀上大岩壁。過程中，隊員們經常要使用輔助工具來克服各種困難地形。也就是說，攀登者可以在有繩環聯結保護點的情況下，做拉或站的動作，經常也包括鑽在岩石裏的耳片。

　　這種運動中第二個重要的特點是，隊伍的其它隊員並不需要攀登整個繩距，通常他們會使用機械式的裝備如猶瑪上升器(見70頁)，來到達先鋒者的位置。

　　利用這種方式，他們可以節省很多的時間和體力。

　　而在大岩壁攀登中，大量的食物、水及求生裝備，通常都會使用拖拉袋來輸送。隨著攀登者不斷地突破極限，各種攀登運動及其分支之間的界線也變得越來越模糊。許多之前依靠各種工具所架的老路線，現在自由攀登或甚至徒手攀登都可以爬了。

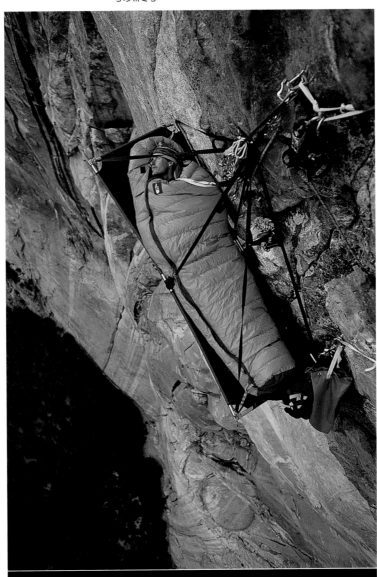

隔夜露宿在岩壁上是行程中的一部份，攀登期間對複雜的天候預測也要非常的慎重，如果因而發生受傷事故或隊員無法完成路線的話，將使撤退更加困難。

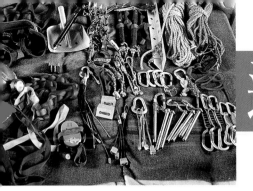

選擇
裝備

享受攀登運動並不一定要持有一大堆裝備，然而，當你想到使用裝備可以讓你帶來美妙的經驗時，就不難理解大多數的攀登者都至少擁有一些裝備。

對於初學者來說，有經驗的攀登者敏捷又輕鬆地越過一片岩面，看起來就是那麼容易，結果自己也同樣的來一次時，突然間卻變得又滑又抓不住，他們是怎麼做到的？其實這些有經驗的攀登者，不僅要勤於練習，而且還有一雙又緊又貼又有高磨擦力的岩鞋，再加上神奇的鎂粉來乾燥他們的手指，以方便他們增加緊貼在岩面上的功力。

岩鞋

一雙正確的岩鞋將使你的攀登功力大增，最好的岩鞋應該很服貼，並且越適合你攀登的型態，就越能提高你的攀登能力。

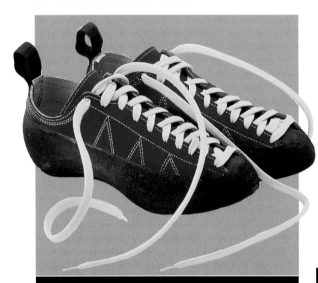

緊縮的邊緣加上鞋頭有點尖，雖然不一定舒適但卻普受歡迎，因為這可以使岩鞋變得更緊貼更加敏感。

多功能鞋

■ 穿起來服貼又有點緊。大多數的鞋子穿一段時間後會變鬆，所以剛開始忍一點痛是無法避免的。攀登者一般在選購岩鞋時，通常都會比平常小一兩號，當然通常不穿襪子，或只穿較薄的短襪，厚襪子會降低你的敏感度，並且讓你的腳滑動，這將對你試圖轉移重心在岩壁上突點與小點之間的移動沒有好處。

■ 要有一雙半硬底的岩鞋，它能支撐你的腳同時不會在裂隙中變形。選購時要拗一下鞋底檢查它的支撐是否足夠，它至少要跟好的慢跑鞋一樣硬，然後壓一下鞋頭姆指部份，如果看起來又寬又笨拙的話，那肯定沒辦法幫你度過學習階段。

■ 岩鞋後腳跟與鞋底間要有橡膠包圍的一層"墊皮"(見左下圖) - 大約2-3公分高較理想。當你的腳卡在岩縫中或是要使用沿著岩壁邊緣移動的技巧時，它有很大的幫助，並且同時也保護鞋子本身不容易磨損。記住，如果你是一個初學者，你的岩鞋將比進階者快壞，因為他們已經學到精確的踩法。

■ 應該要有提供腳踝支撐的功能 - 鞋體向上延伸以保護腳踝。(這點比較不像上面幾點那麼重要，無論如何，畢竟高筒岩鞋比較少見，所以如果你在選購岩鞋時發現所有的優點都有了，獨缺腳踝支撐這一項，那還是買了吧！)

右圖 碳酸鎂粉在所有的裝備中(像主繩、座帶、岩鞋、鉤環、繩環等)的主要功能是，可以協助攀登者在峭壁上安全的上攀(或下攀)。

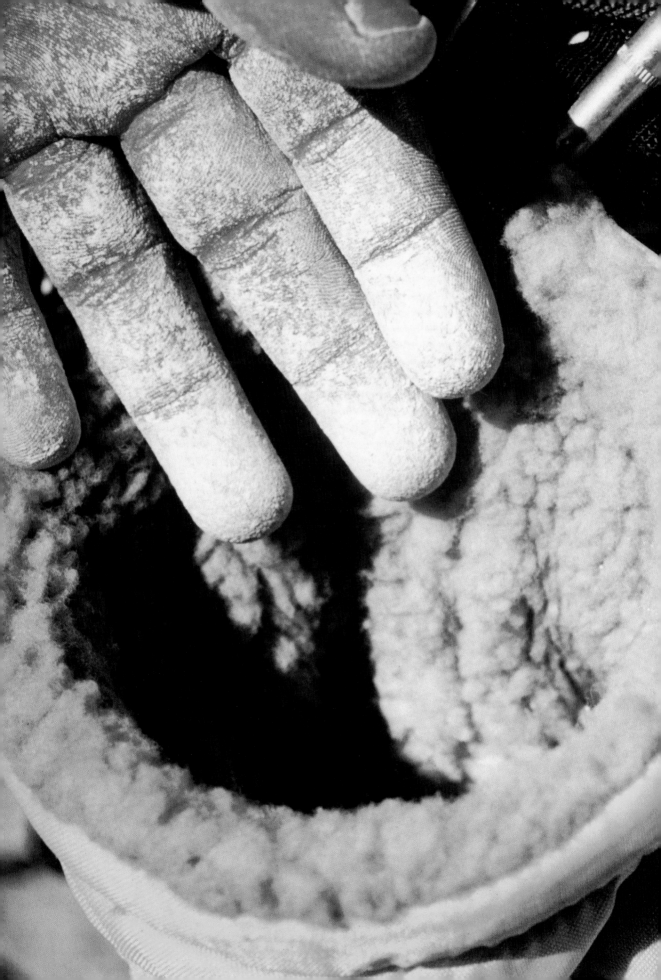

專業用鞋

你選擇攀登的地方(或你有能力攀登的地方)，有可能是某種特殊的岩石或地形，因此你可以在一開始或等技術純熟一點的時後，買一雙進階的專業用鞋。有一些高功能的岩鞋可供選擇 - 包括讓人看起來驚異，穿起來卻很舒適的香蕉底岩鞋。這種依照人體工學設計出的岩鞋，目的是要弓起你的腳板，使力量集中在腳指上，因此可以踩在像口袋地形或很小的突點上。但這一款鞋我們不建議給初學者使用，因為穿這雙鞋需要適當地分配鞋底及腳指的力量 － 像這種由腳指或腳板小肌肉群所提供的力量，是需要經過長時間的練習。

超級合腳的鞋子也不適合使用在長路線攀登(包括多繩距攀登或長天數的大岩壁攀登)，比較適合的是在短路線。高難度及技術性的路線，會大大地提升你的攀登功力，從而彌補你短暫的痛楚與不舒適，當然你也可以不時地脫下鞋子來舒緩不舒服的感覺。

如何保護你的岩鞋

鞋底要隨時保持乾淨，並且在每次攀登後都要清理乾淨─不要用水沖洗，一點清水和刷子就夠了。但不管你如何定期清潔，鞋子一樣會有小砂子及灰塵堵住，並且隨著時間喪失抓地力，所以盡可能地保持你的鞋子不要髒，在練習時也盡量不要站在泥土上，並且在起攀前最好也能用刷子或軟布順便再擦一次鞋底。很多攀登者都會準備一塊布或一條毛巾鋪在起攀點上，特別是在抱石運動時，空的繩袋(見28頁)有時也可以放在起攀點上，來保持攀登者岩鞋鞋底的乾淨。

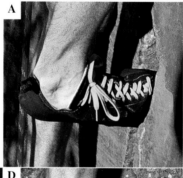 A
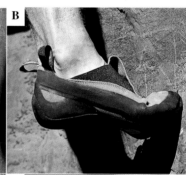 B
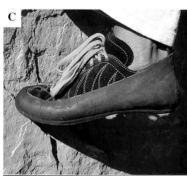 C
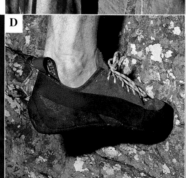 D
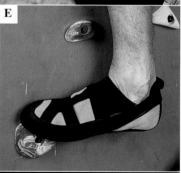 E

A 岩縫：需要硬底及良好腳踝保護，還有覆蓋緊實的墊皮來保護變形的腳指。
B 磨擦點攀登(例如岩板)：需要比較柔軟的底，更加合腳又緊貼的鞋子，以便提供與岩面最大的聯結，攀岩"拖鞋"是經常被使用在這種環境下的岩鞋。
C 岩面攀登：通常會選比較不是硬底的岩鞋，但要比攀岩拖鞋更有抓力，以便踩在小點或口袋型岩面上。
D 口袋型圓洞攀登：當你在石灰岩或類似的岩壁上攀登時，你將需要一雙鞋頭尖一點的岩鞋，尤其是如果需要用腳跟倒掛在口袋型圓洞上時，你就需要一雙在腳踝部份有墊皮的岩鞋。
E 室內攀岩館攀登：在你喜愛的攀岩館內訓練時，你可能得上上下下很多次，這時候就需要一雙攀岩拖鞋，因為它穿脫方便。要善待你的岩鞋，並且要隨時記住，這種岩鞋的鞋底很薄，不但很容易磨破，而且鞋底也很難換。

碳酸鎂粉及粉袋

鎂粉簡介

在攀岩的世界中，"鎂粉"一般指的是碳酸鎂粉(MgCo₃.5H₂O)再加上二氧化矽等原料，以便提供更多的抓力。

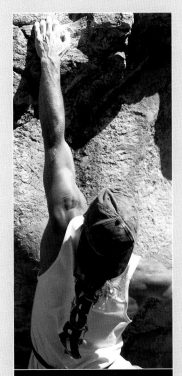

使用一點鎂粉可以讓你在岩壁上抓得更緊，反之就易滑。

在這裏，鎂粉不是為了定路線，或"點對點"的攀登，而是為了使出汗的手掌與手指保持乾燥。

攀登者的鎂粉一般都是塊狀的(你得把它弄成碎片或變成粉狀)，也有是粉球型態的(粉被裝在一個棉布或尼龍布所製成的細洞套子裏)。粉球在室內攀岩館內非常受歡迎，因為過多的粉末會影響身體健康，多嘗試使用不同的種類，你將會找到最方便作業及最適合你的鎂粉。

粉袋簡介

粉袋有各種不同的設計 - 大號的適合抱石，小號的就比較適合難度高的運動攀登路線，因為可以減輕你的重量。

理想的粉袋

■ 夠大的尺寸可以讓你比較方便伸手進去。
■ 要有調節扣收口的裝置，以免粉易跑出來。
■ 外型要看起來有活力的。
■ 袋口要有一個硬的小圓框裝置撐住，以便使用時不用擔心袋口緊閉，而不方便取用。
■ 要有纖維材質或類似的內裡，使你的手指方便著粉。

警告

要謹慎使用鎂粉 - 很多攀登者都使用過量，將它當做是一種心理安慰劑，而不是只為了乾燥手指的用途，讓許多岩面變得很難看，它在世界某些地區是被禁止使用的(像在薩松尼的Sandstone，還有法國的楓丹白露)。

尊重這些禁令 - 通常是否能到某地攀登，取決於攀登者是否遵守當地的規則，即使這些禁令看來有點愚蠢或使人厭煩(見88-89頁)。在薩松尼及楓丹白露這兩個地區禁用鎂粉，實際上是有道理的 — 有很多小細孔的沙岩，如果你使用鎂粉，將會使岩面變得光滑，而這將帶給攀登者傷害。

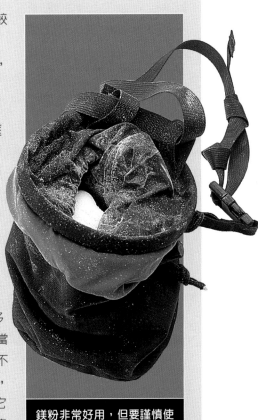

鎂粉非常好用，但要謹慎使用。

座帶

　　下一個非常重要的裝備就是攀登座帶。你同樣有很多選擇，通常座帶包括腰帶、腿環和一種前方有附加的聯結系統(見下A圖)，還有更好的全身座帶(見下B圖)。

　　花錢採購一條舒適又貼身的座帶，絕對是值得的，千萬不要妥協。畢竟，你極有機會"吊在半空中"一段時間！如果你的身材會不斷改變，或者你打算在不同的天氣條件下攀登，而必須穿著不同的服裝(例如夏天穿短褲，冬天穿溫暖的護脛)，那麼就要選一條可調式座帶，因為規格固定的座帶是無法任意調整的。

　　花一點時間找一條好的座帶，並確認你所選的座帶能夠很紮實又舒適地托住你的腰部和臀部，這樣即使你倒掛金鉤(見次頁安全提示)，也不會掉出來。當你在商店選購時，一定要堅持多

試幾種不同款式，並且想辦法試吊個一兩分鐘，看看哪一款比較適合，因為座帶的功用就是要很牢固安全地抓住你，並且在你墜落、垂降或是下降時，分散衝擊全身的力量。

最好的座帶

■ 要有護墊良好的腰帶及腿環，以增加舒適度與安全。

■ 要有獨立於主座帶的腿環，但在通過座帶前方要有確保環。

■ 要有紮實的回扣，在腰帶雙回穿(見次頁)時以確保安全。

■ 在座帶的後面要有可調式系統，以便可以提起或聯結腿環。

■ 要有排列適當並且強而有力的工具環，以便吊掛各種裝備器材。

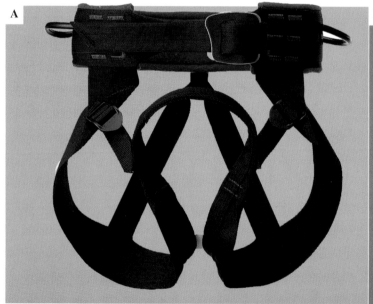

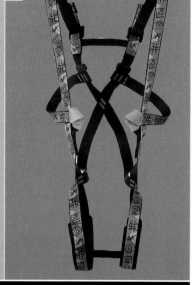

A　完全可調式座帶(上圖)，常用在登山者及其他極限運動者，因為他們可能得根據不同功能的服裝來做調整，或一般攀登訓練學校，因為他們必須用同一個座帶，來應付各種不同體型的隊員。

B　全身式座帶，除了像阿爾卑斯山等級的高山攀登外，一般很少人使用。因為在高山攀登可能會遇到冰河或裂隙救援。這種座帶兒童也能使用，因為兒童沒有"腰身"，所以全身式座帶可以防止兒童從傳統式座帶中滑落。

⚠ 座帶的位置

如果你使用的座帶有可調式的腿環還有腰帶，首先要將腰帶在胯部以上紮緊，然後再依序調整腿環。否則，將會如下圖所示，像個西部快槍俠一樣，這是很危險的，無論如何一定要盡力避免。

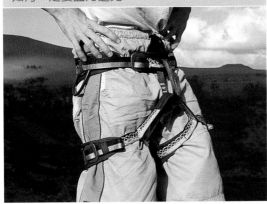

⚠ 腰帶雙回扣

一些很有經驗的攀登高手，還有許多初學者，因為沒有把座帶的腰帶進行雙回扣而遭遇不幸。這種狀況通常都發生在折返途中分神的時候，因此請務必確認你每一次在綁座帶時，都要完整的將腰帶執行雙回扣作業。(見下圖1及2)

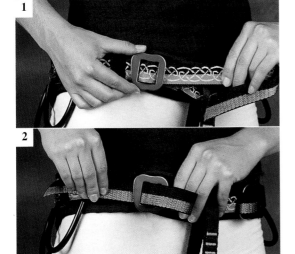

國際認證

幾乎所有的攀登器材 － 座帶、鉤環、主繩、繩環、確保及下降器、頭盔及其它保護器材，都應該有UIAA或CE認證，甚至兩個都有(見23頁)。買器材時一定要找一下這些標誌。

國際山岳聯盟 簡稱UIAA(International Union of Alpine Associations)，為了保證所有攀登裝備最低限度的安全，特別設定了這個標準。

UIAA認證說明該產品不但在實驗室內通過檢測，同時也通過實地攀登狀況的考驗。

CE 是歐洲設定的安全標準，主要也是為一些安全器材及個人的保護器材做認證，大多數攀登裝備都屬於這一類。CE ISO 9002認證是屬於實驗室標準，因此這個標準比較刻板。

具有UIAA及CE認證的器材都是經過嚴格的測試，所有CE認證的器材都會提供附有該裝備應該(或不應該)如何使用的說明書，以及很多實用的資訊，不要連看都不看。

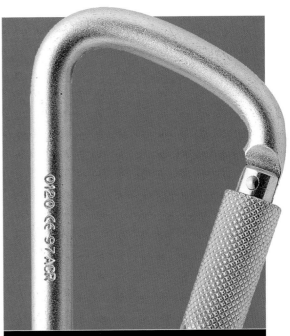

當你在選擇任何一種攀登裝備時，一定要注意上面是否有國際認證字樣，以證明其已通過安全測試。

鉤環

又叫做扣環，這是用來聯結攀登者和主繩、確保器、繩環及架在岩壁上保護點的工具，基本上它有很多種類，但主要分兩個型式 — 帶鎖鉤環和不帶鎖鉤環。

率的承受1000至4000公斤拉力，但這必須是發生在主要的縱向拉力時。如果拉力方向跑到橫向甚至是在開口門時，那麼所承受的拉力就會銳減，這時拉力大約只有1000牛頓(100kg)到7000牛頓(700kg)。

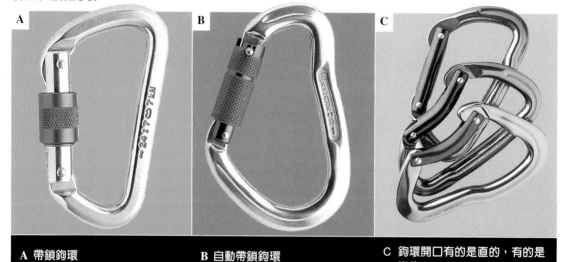

A 帶鎖鉤環　　　　　　B 自動帶鎖鉤環　　　　　C 鉤環開口有的是直的，有的是彎的。

帶鎖鉤環

用來聯結主繩到你的座帶，或用在其它必需單獨使用鉤環的地方。有些帶鎖鉤環是手動的，有些則是自動的。

自動帶鎖鉤環

自動帶鎖鉤環非常好用，它可以幫助你不會忘記上鎖。但要隨時保持機械部份乾淨，否則可能會無法正常自動上鎖。

不帶鎖鉤環

一般不帶鎖鉤環通常用在主繩聯結繩環或保護點上。它不像帶鎖鉤環比較安全，但較方便使用於單手攀登時。

鉤環拉力

鉤環大部份是用KN來標示拉力(千牛頓，一種歐洲規格)，通常規格自10KN至40KN。一牛頓大約等於0.1公斤的拉力，因此鉤環可以很有效

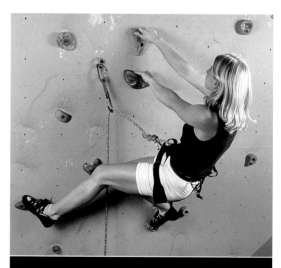

有些鉤環的開口是用鋼絲做的，實際上這些鉤環和一般鉤環一樣強，這個設計是用來防止開口像"馬鞭似的彈開"。
在墜落時，主繩會瞬間撞擊鉤環，導致開口有可能震開，甚至讓主繩跳脫。所以一個很輕的鋼絲鉤環剛好可以彌補這一點，並且增加使用的安全度。

如何保養鉤環

　　為了減輕重量，鉤環大部分是用鋁合金做的，很不幸地，這種材質很容易發生脆裂，開口彈開(鉤環掉落地面)及被海水侵蝕。

　　鉤環可以在肥皂水中清洗，然後用清水沖乾淨，再用空壓機甚至吹風機吹乾，最後在鉤環開口處噴一點潤滑油以保持開口平順(千萬不要使用汽油，它會破壞主繩、座帶和尼龍織帶)。

 裝備掉落

　　任何鉤環或其它金屬、塑膠製的攀登器材，萬一不小心從高處掉落到堅硬的地面時，最好持保留態度將它拋棄，因為看不見的小裂縫，將導致掉落器材在下次使用時崩潰。

在攀登者與保護點之間，鉤環是一個很重要的聯結。

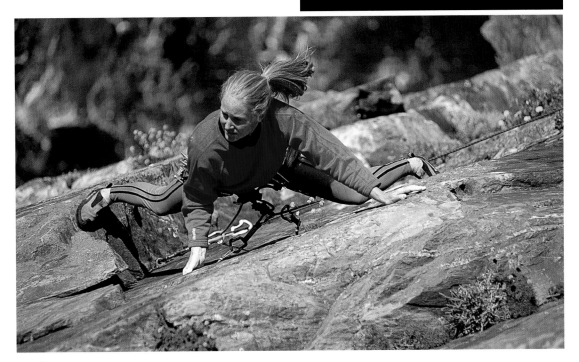

 鉤環承重力

　　鉤環的開口橫向拉力只有不到**100kg** - 所以要極力避免發生這種狀況(見右圖)。

　　永遠要注意一點，就是使用前一定要檢查是否擁有**CE**或**UIAA**認證標誌，全世界的攀登器材都必需符合國際山岳聯盟的標準。某些特殊狀況下，一些超輕鉤環並沒有認證標誌，在承受重力時可能會失效。

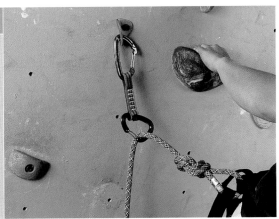

確保與垂降器

以下有很多選擇

這些器材都很有效率,但它們都有一個共同的功能,就是當主繩通過器材時提供磨擦力,以便在萬一發生墜落時,可以幫助確保者緩緩移動或降下攀登者。

制動力－當主繩失控滑落之前,可以強力吸收一個強壯成人的衝擊力,一般都會將公斤數標示在括弧內,其中最小值大致上是以直徑細一點的繩子來做標準,最大值是以直徑較粗的繩子來做標準。

下面有四種基本的型式:八字環(80-200公斤拉力);豬鼻子(200-400公斤拉力);確保碟(150-400公斤拉力);古力古力自動確保器(350-900公斤拉力),這四種都各有優點及缺點。

警告

像古力古力這種確保器,對技術較差的確保者來說,可能會發生一些嚴重的意外墜落(就是制動手在收繩時會跳離主繩,導致攀登者有可能因墜落而無法產生制動及保護能力)。原因是確保者因為驚慌過度,以致於本能地鬆開確保手所造成的,請務必確認你的確保手對古力古力非常熟練。

型號	說明	優點	缺點
八字環 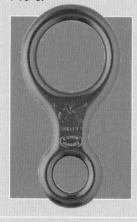	■ 這是在初學者和運動攀登者中最常見的制動器,這種器材大部份都用來垂降,但也有很多人把它用來做確保(不是所有八字環都可以這樣用,請確實檢視產品說明書)	■ 廉價 ■ 方便操作 ■ 無論單繩或雙繩都極適合垂降 ■ 可以使用在單繩的確保動作(附註:我們不太建議使用八字環確保)	■ 不太適合在雙繩使用時執行確保動作 ■ 有點大並且有點重 ■ 在確保或長路線垂降時易攪繩 ■ 磨擦力較差,因此不適合新手確保者使用
豬鼻子 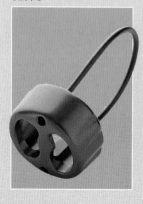	■ 值得購買,用途廣泛、強力推薦。(圖中所示DMM這個品牌的BUG系列商品)	■ 價格比較不貴 ■ 重量輕 ■ 可以在單繩或雙繩流暢地執行確保動作 ■ 可以使用在垂降 ■ 可產生強大制動力 ■ 可以防止墜落時,提供確保器與座帶間最短的距離	■ 不適合在長路線或快速垂降的狀況下使用,會導致器材過熱 ■ 無法提供流暢的垂降

型號	說明	優點	缺點
確保碟 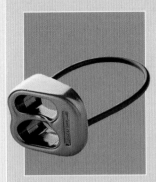	■有點像豬鼻子,但操作方式有點不太一樣,它有兩個不同的入口,一邊的磨擦力較小,可以提供較順暢的確保或垂降,另一邊則可以承受較大的墜落力量	■價格比較不貴 ■方便給繩使用 ■適合使用雙繩或單繩垂降 ■不論是單繩或雙繩都可以執行很有效率地確保	■不適合在長路線或快速垂降的狀況下使用,會導致器材過熱 ■當使用濕滑的主繩垂降時,易發生卡繩現象
貝特制動器 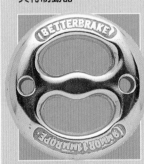	■外型有點像碟子並且不需要附有鋼絲,當使用於垂降、上方確保攀登或運動確保時,比較不會發生先鋒者長距離墜落,使用時,最好本制動器和座帶間再多加一個聯結鉤環,以便更好操作	■價格比較不貴 ■這個確保碟再加上鋼絲(聯結到碟片上)將讓主繩操作上更順暢,尤其在使用雙繩做確保或垂降時	■不適合在長路線或快速垂降的狀況下使用,會導致器材過熱 ■附註:不要使用將制動器插入鉤環內這種方式,如果先鋒者長距離墜落的話,將減少三分之一的制動力
自動確保器 古力古力 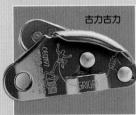 單繩控制器 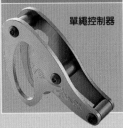	■當攀登者墜落時,使用這種器材即使手沒做出確保動作也可以拉住,並且可以給那些較不注意的確保者額外的安全,以使攀登者不墜落太多。這種器材非常受運動攀登者歡迎,因為小墜落經常發生,因此一旦受力就鎖住的特性,分擔了確保者一些 (不是全部) 的責任。	■一旦受力自動鎖住 ■僅能在單繩狀況下操作垂降 ■可以防止不注意的確保者發生事故 ■僅需要一點很小的力量就可以將墜落制動,因此對於年輕人或新手很有幫助	■價格昂貴,尤其是古力古力 ■重又佔位置 ■僅限單繩,並且是大於直徑1公分的動力繩使用 ■在將主繩裝在這項器材上時,很容易發生致命的錯誤

主繩

一旦你開始真正的攀登，主繩就會變成是最重要的裝備，而且是除了徒手攀登外，幾乎所有的攀登型態都需要它。如果你發生墜落，主繩就是你的安全線。如果你努力地要突破困難點，主繩就是預備支援，也是在任何情況下，你回到地面及繼續某個路線的方式。有些攀登者多年來從未在他們的繩子上受力，但當他們一旦需要的時後，主繩將是最大的倚靠。

攀登繩是一種高科技的裝備，需要謹慎選購與善加愛護，這裏提供的資訊稍嫌不足，而認識繩索這個章節(見30頁)，將使你成為一位安全的攀登者，所以建議你一定要仔細閱讀！

主繩基本上分為兩種型態：靜力繩與動力繩，兩者都是由繩蕊及繩皮所構成。

靜力繩和動力繩的比較

靜力繩延展性差，繩皮編織較紮實並顯得僵硬。這種繩通常都使用在洞穴探險(溯溪者也會使用)、垂降、攀登高山峭壁時擔任安全繩，或是在大岩壁攀登時拖拉裝備用。大部份的靜力繩都是白色的，並帶有一點彩色條紋以便區隔辨識，也有一些採用黑色或綠色，主要是軍事用途。

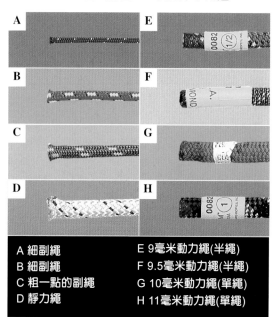

A 細副繩	E 9毫米動力繩(半繩)
B 細副繩	F 9.5毫米動力繩(半繩)
C 粗一點的副繩	G 10毫米動力繩(單繩)
D 靜力繩	H 11毫米動力繩(單繩)

顧名思義，動力繩是一條"具有動力"的繩子。它可以吸收高能量的衝擊力，然後延展度可以到達百分之三十，也就是說，50米的主繩因為墜落將可延展15米長度。隨著使用時間增加，其彈力也將慢慢減弱，使得墜落時主繩的承受度也將慢慢下降。

編織繩構造

編織繩的繩蕊是由纖維組成的，而包覆在繩蕊外層的是由不同材質編織而成的繩皮，每一條細小的纖維都與主繩等長並且緊緊相連。主繩也有很多不同的直徑尺寸，有從幾毫米到20毫米以上都有，另外長度也有從幾米到幾公里之長。

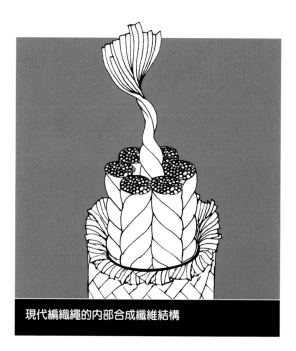

現代編織繩的內部合成纖維結構

天然的材質，不同的直徑與編織的方式，因而產生繩子不同的品質、延展度與拉力。大多數的繩子是由尼龍、合成纖維或一些類似人造纖維的產品所製成。

繩子的中央部份(繩蕊)通常都是白色的(無染色)，因為染色會對纖維的力量產生改變，雖然只是很小的改變，繩蕊承擔了主繩90%的力量。

主繩的外層(繩皮)一般由多種顏色構成,一方面便於辨識,一方面可以防止太陽有害的UV紫外線。繩皮的顏色與繩蕊的白色所形成的對比,也有助於發現繩子的磨損或割傷。

主繩的強度

繩子最重要的功能就是吸收墜落或垂降所產生的衝擊力。這些功能都是經由繩子的轉折或延展而產生徹底改變分子結構的作用。

編織繩可以承受很大的負荷,從使用8.5毫米的10KN(1000KG),一直到11毫米的30KN(3000KG)。這是在靜態受力狀況下,也就是說在測試時慢慢增加拉力直到斷裂。在動態狀況下,例如當你在攀登時,繩子突然瞬間受力,然後快速擦過銳利的岩石邊緣,在吸收衝擊力時再加上彈性的震動,這種磨損減弱了實際的阻力,有時是非常猛烈地。

有一點值得安慰的是,正常使用的繩子很少會斷。即使在一些小墜落之後,只要讓繩子處於無拉力狀態半小時,它就會慢慢恢復原來的狀態,雖然有可能一些細微纖維早已斷裂。在兩次墜落之間,最好讓你的繩子得到充分的休息,以便延長它的壽命。

採購主繩

繩子有很多不同的口徑,最常使用的三種尺寸是9毫米、10.5毫米或11毫米。

9毫米編織繩就是一般說的半繩(按照UIAA標準),他們認為只有在兩條半繩一起使用時才是安全的,在繩頭都會有標示"1/2"字樣。

雙繩攀登可以使先鋒者在主路線架設保護點時,避免不必要的磨擦,因為他可以在路線的一邊掛繩,然後接著也在路線的另一邊掛繩。兩條繩子也可以操做長路線的雙繩垂降。

10.5毫米和11毫米的繩子被稱為單繩並且在繩頭上會標示"1"的字樣,這種繩子很適合比較沒有變化的直路線,也很受到運動攀登者的歡迎。

選擇主繩

■ 適合你主要的攀登型態 - 如果你比較常做傳統攀登(見13頁),就選擇兩條半繩,但若是運動攀登,那就要一條單繩。

■ 適當的長度 - 大部分的攀登者都選擇50米主繩,60米的長度也很受歡迎。

■ 你喜歡的觸感 - 你必須決定在繩皮較軟、比較好打繩結,或是繩皮較緊密所產生耐磨擦性中,取得平衡。

■ 防水處理 - 特別是如果你在潮濕或下雨、下雪的天氣裏攀登。一般乾燥處理的繩子在外層都具有一種鐵弗龍或矽酮等有機化合物質,以防止因水進入繩內,使得繩子吸水變重。

⚠ 靜力繩

靜力繩吸收衝擊力不強,在墜落時也不太安全。例如當你在先鋒時,或甚至在一個稍長一點的距離(超過0.5米)的上方確保攀登中墜落。靜力繩會將一個你無法承受的能量傳導至確保器和攀登者身上。千萬不要使用靜力繩做先鋒攀登,因為一個墜落可能就會扭斷你的脖子。

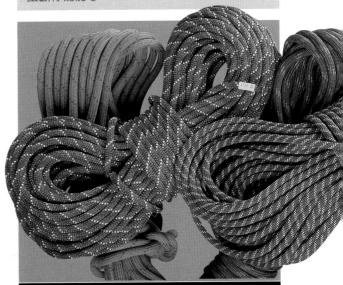

各種先鋒動力繩。

保護你的繩索

繩子就是你的生命線,所以要好好對待它,儘量不要在銳利的岩石上使用,繩子很容易因攪亂而有切割的作用,特別是在受力時。也不要長時間曝露在充滿紫外線(陽光中含量特高)的陽光下或汽車的後車窗裏。化學物質千萬不要碰,特別是強酸(類似電瓶水)或強鹼(類似乾電池溢出的液體)。繩子中的細沙及小石礫將會慢慢割斷繩子裏的纖維,所以千萬不能踩繩(或讓你的夥伴踩它)。

繩子可以定期用溫和的肥皂在微溫的清水中清洗,它們也可以放進洗衣機中清洗,然後放在陰涼處瀝乾。如果你很急著用繩並且勇於冒險不顧一切的話,你也可以把它放在滾筒式的烘乾機中。

繩袋也是非常值得採購的,它可以有效防止繩子受到紫外線、沙礫、化學物質及磨損等傷害。

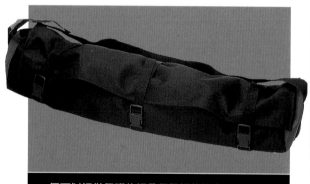

一個可以提供保護的繩袋是很好的投資。

理想的繩袋

■ 能充份打開以方便取繩。

■ 有結實的提帶,甚至有的還有肩帶,以方便你攜帶。

■ 有小扣帶,可以將繩子束緊以免繩子糾結。

■ 繩袋裏面有額外的小袋子可以裝岩鞋、粉袋、快扣及一些小東西。

■ 有很大的地布聯結在裏面,這樣你就可以在攀登前將繩子理好在地布上做好準備。

頭盔

很多攀登者悲哀地認為戴岩盔不夠"酷",而忽略了它們顯而易見的安全優點。如果你只是做運動攀登,這也許還可以,但前提是岩石夠堅固,你的確保者(見40頁)也夠清醒。假如是傳統攀登,無論如何,戴頭盔攀登絕對是最正確的,因為其墜落的距離及嚴重程度,絕對比運動攀登來得大,而且確保者也極有可能會被上面掉下來的落石或裝備砸到。

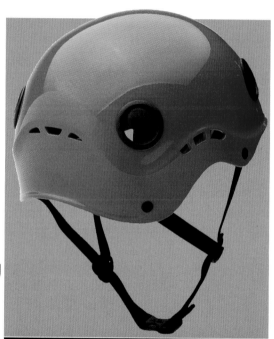

一頂好岩盔,重量輕、通風良好、碳纖維材質,才能提供傳統攀登者必要的保護。

理想的頭盔

■ 擁有舒適、合身、可調式的頭帶,以固定頭部位置。

■ 擁有一條有調節扣的下巴綁帶,以防止因為你的頭部晃動而致頭盔歪掉。

■ 擁有一個小的帽前緣,以方便你向上看。

■ 重量輕,不用浪費頭部力氣。

■ 可以吸收一些來自側面撞擊的力量。

■ 有一些通風的設計。

一般裝備維護

軟質裝備

軟裝備的損壞非常容易發生，所有的繩索、座帶、繩環、扁帶(一般都是尼龍製品)都會隨著時間老化。因磨擦而受損也很常見，像擦傷、撕裂及融解，軟性裝備也會發生褪色(遭受紫外線或化學變化之損害)或硬化之現象，尤其是在嚴重墜落後，這些軟性裝備都不應該再使用。

硬質裝備

金屬裝備也會老化，不僅是一些小刻痕，裂紋或摔到都有影響，大部份一些現代化的硬質裝備都是鋁合金製品，這種材質會隨時間增加而改變其分子結構，並且變得易脆。這也就是說，所有硬質裝備的損壞不是肉眼能輕易看見的，所以請小心。

所有金屬裝備都可以在冷水、溫水或肥皂水中清洗，並且用手擦乾或在陰涼處讓它自然乾，最好是通風良好的地方。金屬經常活動的小地方要保持清潔，最好再塗一點含有矽酮的潤滑油。千萬不要使用含有汽油的成份，因為它可能會污染損壞如座帶、繩索及繩環其中尼龍或聚酯纖維的部份。

何時該丟棄裝備

軟質裝備通常都擁有自購買日起五年的壽命，前提是它在使用前從未被儲存在"不良環境"下，硬質裝備在理想環境下應該可以有十年的壽命。但這只是理論上的，一次嚴重的墜落，或是在你的汽車後車廂內，不小心從汽化爐漏出的去漬油，都將使得所有裝備報廢。

最好的黃金守則是：了解你的裝備，記錄你所發生過的墜落狀況，還有記錄你何時保養過裝備，關心所有你借來或借出的裝備。

二手裝備

由於全新的攀登裝備不太便宜，你也許會去買二手裝備。在你要買使用過的二手裝備之前，確認你已經知道這項裝備所有的歷史，並且是個值得你信賴的賣主。問清楚裝備如何存放或放在哪裡？為什麼賣主要出售？還有裝備用多久了…因為你的生命或其他人的生命就靠它了！

在裝備上做記號

大部份的裝備製造者都要求使用者不要在他們的裝備上做記號，但我們要建議你：做你想做的，無論如何，為了防止你的裝備跟別人的混在一起，還是丟了或被偷了，往往在裝備上做上一些獨特的記號，就變得非常必要了。

■不要使用永久的麥克筆或油漆筆，因為它裏面含有化學溶劑，會對你的軟質裝備造成損害，並且在硬質裝備上也很容易被擦掉。

■金屬裝備則可以使用麥克筆或油漆筆，或是貼上有顏色的膠帶及類似的東西。在正常的攀登中，這種膠帶可能不太耐用，但如果能定期更換，這也不失為一個辨視你個人裝備的好方法。

■雖然沒有任何製造者敢正式授權這一點，但是在鉤環、下降器和其它金屬裝備上，很小心地、輕輕地刻字是被默許為無害的。但在金屬上刻上過重的記號的確會破壞金屬結構。同時要注意不要在金屬裝備可能接觸的地方做記號，因為金屬上極小的刺也會破壞主繩及其它柔軟纖維。

■軟質裝備最好小心謹慎地使用高能見度的麥克筆，在無害的地方做記號，千萬不要在承擔重量的地方做。只有在繩頭、座帶的腰帶頭，並且多利用製造者所提供的標籤在繩環、快扣和頭盔上。

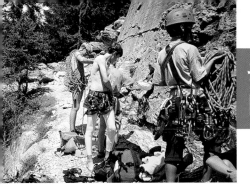

認識
繩索

大多數的攀登者都使用繩子，雖然在大多數的時候，繩子的作用並不明顯。但還是必須帶著它，並且有時候你還會覺得它有點討厭。在先鋒攀登時你將它拖在身後，並利用它來保護你的安全，它在每一個攀爬段落中會讓你產生一些不方便，並且看起來永遠就是跟著你，但無論如何，一旦發生事情並且你需要繩子時，你將慶幸有它存在。

關於在繩子上打結最重要的一點是，如果你犯錯，有人可能會因此喪命。不管你打的是何種繩結，你都應該可以在狂風怒吼中矇著眼睛，或是站在搖晃的樹梢上打結。在你要進入任何岩場之前，務必將繩結練習得十分熟練。

繩結

任何繩結都會導致主繩力量損失，因為繩子必需要在小範圍內回穿過自身，並且在受力時(例如繩子抓住一個墜落或當承載你身體的重量)，繩子內部產生磨擦的結果。有些繩結比其它繩結所損失的力量百分比還小(見34頁)，在一個很嚴重的墜落情況下，這些力量的損失是重要關鍵。

無論如何，經驗值告訴我們繩子會自動斷裂是極少見的，最常見的是和岩石、繩環或是鉤環的接觸點，甚至導致故障。這裏所討論的繩結，只要打得紮實，基本上都是安全的。

右圖 繩子能夠決定生或死。

簡易八字結　用於繩子任何部位打出的結，聯結到攀登者或保護點上

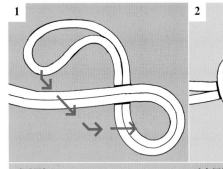
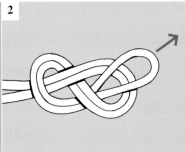
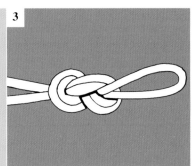

優點

■ 打結迅速，並且很容易看出是否出錯，整個系統由雙環組成

■ 即使結形太緊或太鬆，它都足夠安全

■ 在任何情況下它都能承受負荷

■ 它是一個非常結實的繩結，並且只會損失很小的拉力

缺點

■ 在身體重量或墜落受力後，比較難解開

■ 不可以穿過座帶的確保環

■ 比較不好調鬆緊或長度

警告

如果綁在較硬且直徑較粗的繩尾末端的話比較容易鬆脫，最好要在繩尾加一個半扣

半扣：在打八字結和稱人結之後，再打一個單結(見68頁)，方法是用繩子較短的一頭，環繞主繩一圈，打成一個單結，並平貼收緊靠近主結

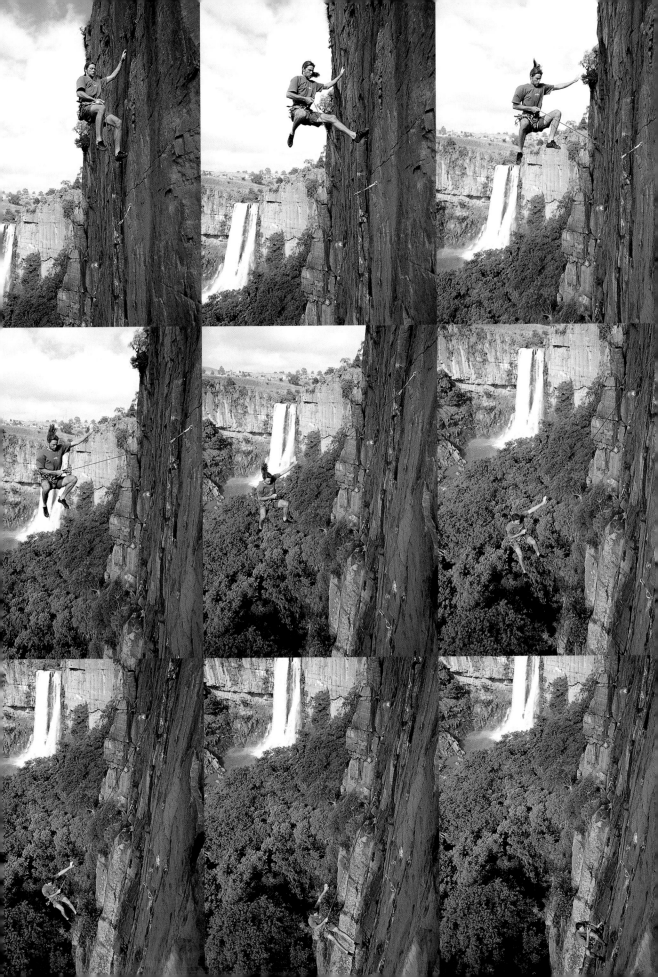

編式八字結（回穿） 用於打在座帶上或穿過某個固定點

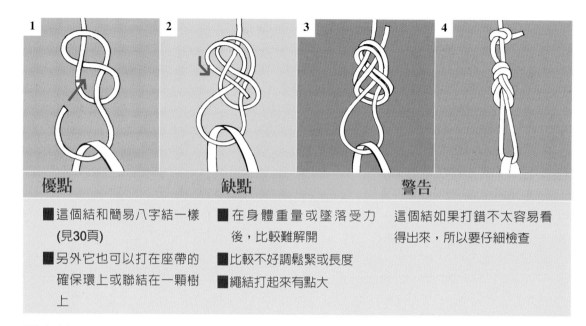

優點	缺點	警告
■ 這個結和簡易八字結一樣（見30頁） ■ 另外它也可以打在座帶的確保環上或聯結在一顆樹上	■ 在身體重量或墜落受力後，比較難解開 ■ 比較不好調鬆緊或長度 ■ 繩結打起來有點大	這個結如果打錯不太容易看得出來，所以要仔細檢查

稱人結 使用於綁在繩索或保護點上，或者是在上方確保攀登中，在繩尾端打上此結並聯結到確保環上

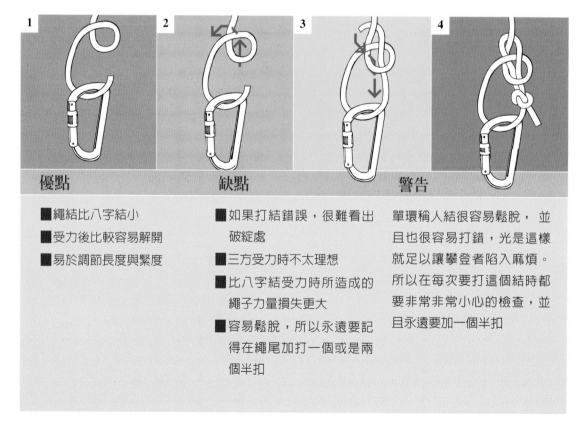

優點	缺點	警告
■ 繩結比八字結小 ■ 受力後比較容易解開 ■ 易於調節長度與緊度	■ 如果打結錯誤，很難看出破綻處 ■ 三方受力時不太理想 ■ 比八字結受力時所造成的繩子力量損失更大 ■ 容易鬆脫，所以永遠要記得在繩尾加打一個或是兩個半扣	單環稱人結很容易鬆脫，並且也很容易打錯，光是這樣就足以讓攀登者陷入麻煩。所以在每次要打這個結時都要非常非常小心的檢查，並且永遠要加一個半扣

扁帶繩環結（水結） 連結一條扁帶的兩個端點所打出一個繩環，這是唯一安全的打法

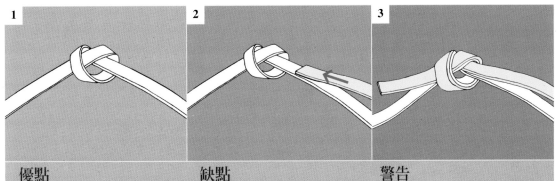

優點	缺點	警告
■ 它很容易打，並且也很容易看出是否出錯 ■ 連結一條扁帶的兩個端點所打出一個繩環，這是唯一安全的打法	■ 它需要多一點扁帶的長度來打這個結 ■ 打出的結形較大 ■ 不受力時容易鬆動	扁帶繩環的端點很容易鬆動，所以尾繩留長一點，然後在使用前，用身體的重量去拉拉看，以確保不要一拉就開，如有必要，重新再打好一次

雙套結 主要打在確保點上，以便調整所需要的長度

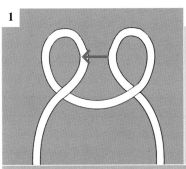 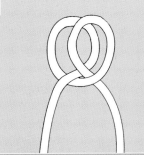

優點	缺點	警告
■ 打結快速又方便 ■ 可打在繩子的任何一段打結 ■ 可以來自兩個方向同時受力 ■ 易於調節這個結本身的鬆緊度和重量 ■ 受力後也很容易解開	■ 容易鬆動 ■ 這個結會讓繩子的受力大損	在使用前一定要打緊，否則繩子會 "跑"。不要用雙套結當做是主結或唯一的確保結

雙漁人結 用於聯結兩條主繩，例如使用在長距離的的垂降

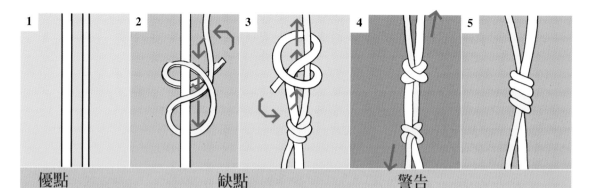

優點	缺點	警告
■ 它不容易鬆動	■ 它需多一點繩子來打這個	很容易將這個結轉錯方向，
■ 它很容易看出正確與否	結 - 最少需要八倍繩子本	如果打得不正確，它就一點
■ 用於聯結兩條主繩，例如連	身的直徑	也不安全，並且會流失更多
接兩條繩做出一條長繩，以	■ 結形體積有點大	繩子的受力
繼續垂降末完成部份	■ 受力後很難解開	

繩結平均強度

繩子或扁帶在不打結的狀況下，百分比是一百

八字結	80%
稱人結	75%
雙套結	65%
水結	75%
單結	65%
雙漁人結	70%

⚠ 安全的三要素

在使用繩子來保護自己或其它攀登者時，要注意三個重要因素：打結一定要正確、確認不管打結在何處都絕對要安全、並且使用正確的確保技術(見**38-41**頁)，

永遠要將以上三要素牢記在心中。

當用來確保時，確保點(見右圖)一定要能承受來自各方向的力量：上方、下方或側面。

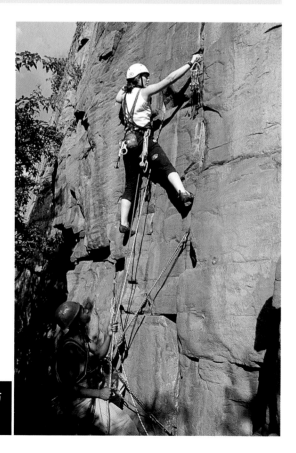

座帶綁法

　　每一種座帶上都會擁有一種精確又安全的綁法(下面是幾種例子)，如果你對操作流程並不清楚，請參照產品說明書或向你的供應商洽詢。一般來說最好的方法是：

■ 保持繩結緊密，適當地拉緊，並且讓主結靠近身體。

■ 在繩尾打一個半扣。

■ 繩尾不要留太長(打完半扣後)。

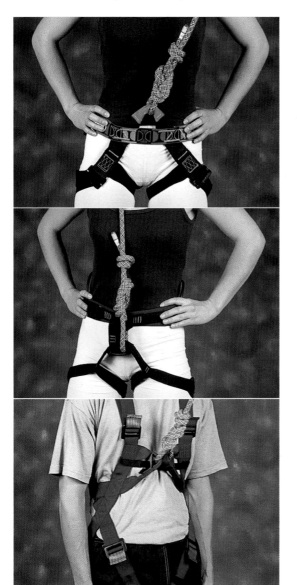

將繩索綁在固定點上

　　如果你和朋友使用繩索一起進行攀登活動，通常繩索必需聯結在兩人身上，也就是一位確保者和一位攀登者(見36頁)，同時也會聯結在一個或多個固定點上。攀登者常說的確保聯結或所謂的"系統"，指的是攀登者、主繩、確保者和聯結在岩壁上所有的東西。在這種情況下，正應了古諺語所說的牽一髮而動全身，因此固定點一定要牢固，才能運用繩索來聯結它們。

固定點的平均受力

　　這個動作可以使用扁帶環(又叫做extensions)，或在繩索的端點上打八字結，又或是利用保護點，聯結並通過一個至多個雙套結到其它固定點上，以達到固定點平均受力的目的。

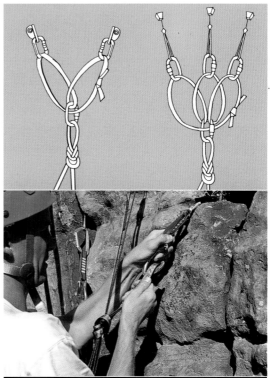

最上圖 使用一條繩環在兩個或三個固定點上，以達到平均受力的目的。
上圖 使用一個打結的繩圈來分散固定點的受力。

繩環架設系統

　　另一種常用來綁在固定點上的技術就是繩環。這是將一條0.7公分直徑長度約5到6米的編織繩打成一個大繩圈，你必須先將繩圈掛進你想使用的固定點上，然後將繩圈拉下到一個受力點，再集中綁出一個八字結，並掛入鉤環。這是一種安全又簡單的方法，並且可以保證每一個固定點都是平均受力，除此之外，你不用浪費主繩，並且繩環又輕又紮實。

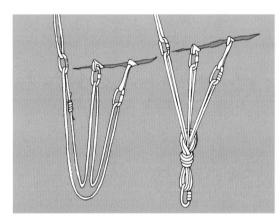

⚠ 危險三角關係

　　隨著兩個固定點角度的增加，每一點的受力也會增加，因此當角度接近180度時，這是非常危險的，所以在綁繩環時一定要量好適當的長度，或乾脆使用兩條。

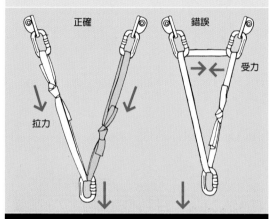

正確　　　　錯誤
拉力　　　　受力

上圖 當架設扁帶環時，一定要考慮受力的方向。
左圖 當使用繩環時，將所有拉下來的繩圈用八字結全部集中綁成一個結，並拉拉看確認所有的受力點是否平均。

攀登系統 多繩距攀登

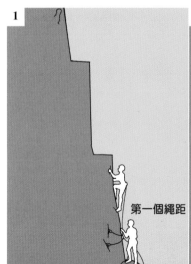

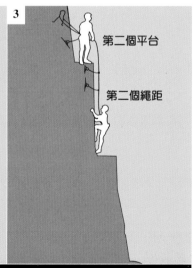

1
第一個繩距

2
第一個平台

3
第二個平台
第二個繩距

1. 如果岩壁太高而一條單繩的標準長度不夠用時，我們可以將路線分段成幾個繩距，然後由先鋒攀登者先上第一個繩距。

2. 當先鋒攀登者到達第一個合適的平台時，他必須架設好一個固定點，以確保第二攀登者上到同一個平台。

3. 接著先鋒攀登者繼續爬到第二個平台，並架好確保系統，然後一樣確保第二攀登者上攀同時順便將岩楔依序拆除回收。

攀登口號

	先鋒攀登者		第二攀登者	
順序	動作	口號	動作	口號
1	將主繩掛上第一個快扣時	開始攀登(先)	將主繩適當收緊	請攀登(後)
2	到達繩距終點,並架設自我確保系統完畢後	確保解除(先)	將主繩的確保器解開	解除確保(後)
3	先鋒攀登者使用拉緊主繩方式以確認主繩是否已綁緊在第二攀登者身上	/	使用八字結將主繩端與座帶聯結完成	準備攀登(後)
4	先鋒攀登者確保完成,並檢查所有固定點後	確保完成(先)	解除所有周邊固定點及確認繩結	開始攀登(後)
5		請攀登(後)		

註:所有口號都是動作完畢後才喊。

如果第二攀登者在攀登時需要做一些動作,通常的溝通方式為:

	先鋒攀登者		第二攀登者	
順序	動作	口號	動作	口號
1			需要多一點繩時(例如下攀一點位置,或解除一個岩楔)	給繩
2	先鋒攀登者給一點繩			
3			為了安全或需要吊住以便取下岩楔等工具	收緊
4	先鋒攀登者收一點繩並拉緊			
5	發現落石或其它掉落狀況	落石		落石(這個狀況所有現場攀登者都可使用)

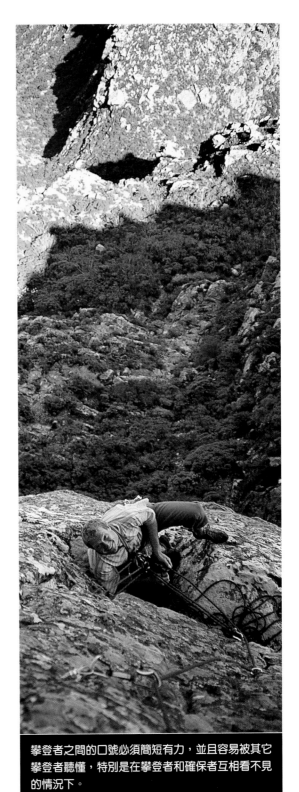

攀登者之間的口號必須簡短有力,並且容易被其它攀登者聽懂,特別是在攀登者和確保者互相看不見的情況下。

確保

確保指的是通過主繩的收緊與給繩動作來保護你的繩伴。如果你的繩伴在你確保時墜落，你唯一的守則就是讓墜落距離越小越好，通常都是在主繩上使用一些能增加磨擦力的器材。當你在打結的時候，你可以想像你的繩伴生命就掌握在你的手上，而你是唯一可以阻止他重擊到地上的人。

確保器

大多數的攀登者使用一些確保器來提高或降低繩子的磨擦力。大部份的確保器都可以提供垂降或確保的功用(見68頁)。一般有四種型式可選：八字環、確保碟、豬鼻子及自動確保器(見右及24-25頁)。

每一種確保器都各有優點及缺點，同時也有各自的擁護者。在使用單繩時上述四種都不錯，但只有豬鼻子及確保碟適合雙繩使用 (見24-25頁) 。

所有的確保器制動原理都是根據動力繩在滑動後所產生一定數量的制動力而成，這有助於吸收或疏解墜落所產生的巨大衝擊力，這種衝擊力可能高達4KN(約400公斤)。也就是說，確保器將無法提供任何主繩因為嚴重墜落而產生大於400公斤的衝擊力(條件是假設確保者是一位很理性又強壯的人)。超過這個點，繩子將穿過系統，並且自確保者的手中滑動。

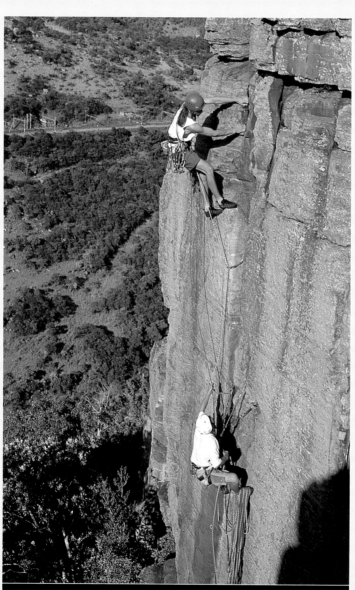

這是一套優秀的確保站架設系統。如圖中所示，先鋒者使用多個固定點來架設系統，並且很有條理地整理主繩，以防止不順暢的阻礙發生。

磨擦結　利用鉤環來做確保

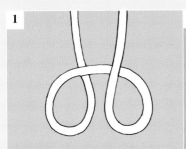

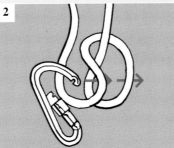

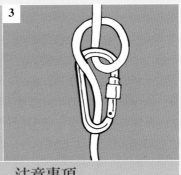

優點

- ■此結有300公斤以上的制動力
- ■打結容易
- ■繩子傳動時易扭轉
- ■繩子間的磨擦易造成磨損

缺點

- ■單繩雙繩皆適用
- ■在受力前可以檢測繩結是否正確

注意事項

- ■磨擦結(又叫義大利半扣)很容易因為繩子滑到鉤環開口處，使得開口彈開，請務必確認你的鉤環是否裝置正確。(見**22-23**頁)

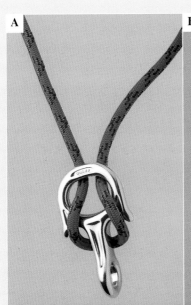

圖A 主繩穿過八字環的位置角度錯誤，導致產生的磨擦力太小。

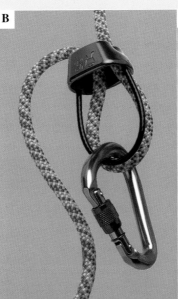

圖B 豬鼻子或確保碟能被單繩或雙繩使用。

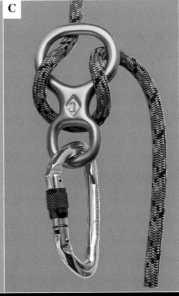

圖C 八字環正確的使用方式(詳見24頁注意事項)

正確的確保技術

確保是一門科學同時也是一項藝術。一位優秀並且專業的確保者，不僅要能確保他的繩伴安全，同時更能使他的繩伴攀登更容易。透過主繩、確保者及其它系統的正確配置，繩子可以順暢地到達攀登者身上，當攀登者需要時，確保者也能夠確實地執行給繩動作，或為了安全起見而收緊繩子，以協助正在奮戰的攀登者。

直接與間接確保

確保器可以直接聯結到固定點上，或使用在確保者身上，如果這個確保是屬於直接確保，那麼不管力量來自哪裡，固定點就必須可以"防止爆開"。通常，確保大都是間接的，因為確保者的身體可以吸收一些衝擊力，因此這樣就減少了固定點的直接受力，但缺點是確保者可能會受到猛烈的驚嚇，甚至可能會被一個瞬間墜落拉倒。

固定點

固定點的設置應該考慮可能來自各方向的拉力，如果你在一片懸岩下確保要特別注意，許多確保者因為被向上拉而撞擊到突出的懸岩造成頭殼破裂。

用來扣住確保者及上方固定點的鉤環，最好是帶鎖(並且要確認上鎖)鉤環(見22頁)。假如剛好沒有帶鎖鉤環，那麼使用兩個一般鉤環(見22頁)，並將它們的開口方向對調，以防止任何可能發生的鉤環開口彈開意外。

下方確保

假如你在地面確保，記住任何的墜落，拉力都是向上的；若你在攀登路線的中段某個岩角上確保，這時拉力可能是向上的，但如果是先鋒攀登者在還沒掛第一個扁帶環就墜落的話，這時的拉力就是向下的。在設置確保站時千萬要注意向上及向下拉力的兩個可能方向。(見35-36頁)

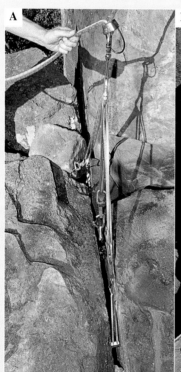

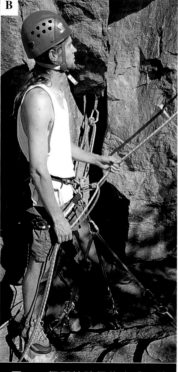

圖A 一個直接確保的方式，以防止受力到確保者身上，但絕對要架設出"防爆開"的固定點系統。

圖B 一個間接確保的方式，確保者聯結到整個確保站上，減輕了固定點的受力，但卻使確保者在必要脫離系統時難度增加。

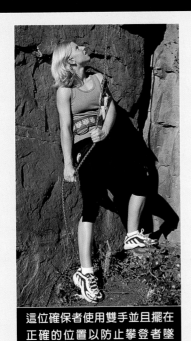

這位確保者使用雙手並且擺在正確的位置以防止攀登者墜落。

上方確保

如果你從上方確保攀登者，墜落時拉力是向下的。確保者(通常是先鋒攀登者)必須要確認主繩不會拌到自己的身體，像手臂或小腿，在把自己安全地配置在"系統裏"時，確保者減少了固定點的受力，但卻同時增加自己身體的受力。

基本注意事項

■ 永遠要確認繩子能運作順暢。對於確保者最好的方法就是要攀登之前先從頭到尾理繩一遍，讓繩子依序堆疊在地面，然後讓攀登者順暢地使用先鋒攀登模式將繩子依序帶到上面。這個程序不僅可以使用在地面上，同時也可以使用在多繩距攀登的每一個繩距上。

■ 確認你的確保手能夠很充份地移動到制動位置(見左頁)。例如確保手位置避免太靠近岩壁，以免因而阻礙手的移動。

■ 做好確保準備動作，同時確保者必須面對攀登者所要進行的方向。

■ 攀登時，永遠要將確保者身邊多餘的繩子尾端綁在確保者身上，或是一個牢靠的固定點上，至少也要在繩尾處打一個結，這一點在多繩距攀登上非常重要 (見36頁)，即使是在單一繩距的地面上操作也是一樣重要。攀登距離有30米(100英尺)，而你的繩子只有45米(150英尺)，如果攀登者在靠近最高處墜落，他可能有30米X2=60米(200英尺)的墜落距離，這可是比你繩子還要長的距離！很多攀登者都因此而墜落地面，並且有時結局更悲慘，這全都是因為繩子的尾端滑出了確保器造成的。

■ 確保者和攀登者應該彼此要隨時了解對方在想什麼，當攀登者在到達一個繩距的終點時，確保者就應該要知道攀登者要什麼。攀登者是想放低一點，還是垂降，或是想將確保者帶上來繼續下一個繩距的攀登？(見攀登口號37頁)

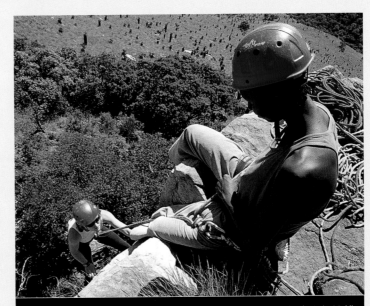

確保者讓繩索磨擦他的腳以防止攀登者墜落。萬一確保者必須脫離這個系統，這樣做將會既痛苦又危險。

攀岩

技術

攀登是一種移動的技術。你的動作越流暢越放鬆，你就會發現越簡單。像其它運動一樣，我們稱呼它為：本能反應模式，這需要不斷地學習與鍛鍊。通常本能反應也來自像基礎舞蹈、體育及武術等運動。常見的要素是建立一種特定的運動方式，讓身體直接做出本能反應。以下因素最好要全部整合起來：

技巧 － 要很有效率的使用平衡關係來轉移身體位置，並且僅使用必要的肌肉群來做一個小的移動或特定的動作。

心智 － 在你的攀登運動中要放鬆並且自信，同時整合發揮你所有的優勢。

力量 － 可以透過時間及不斷地努力來獲得。

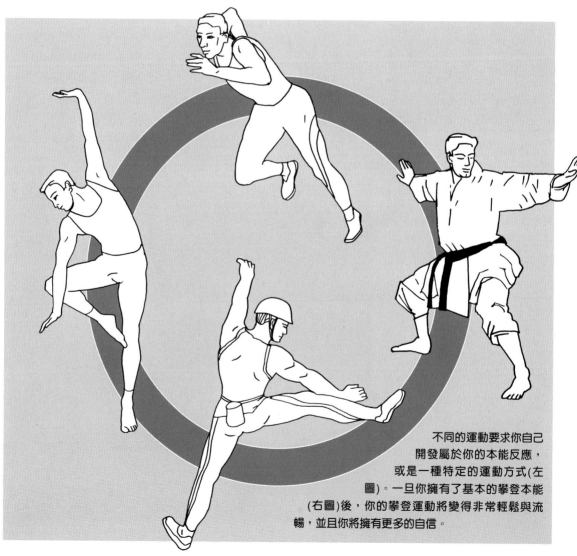

不同的運動要求你自己開發屬於你的本能反應，或是一種特定的運動方式(左圖)。一旦你擁有了基本的攀登本能(右圖)後，你的攀登運動將變得非常輕鬆與流暢，並且你將擁有更多的自信。

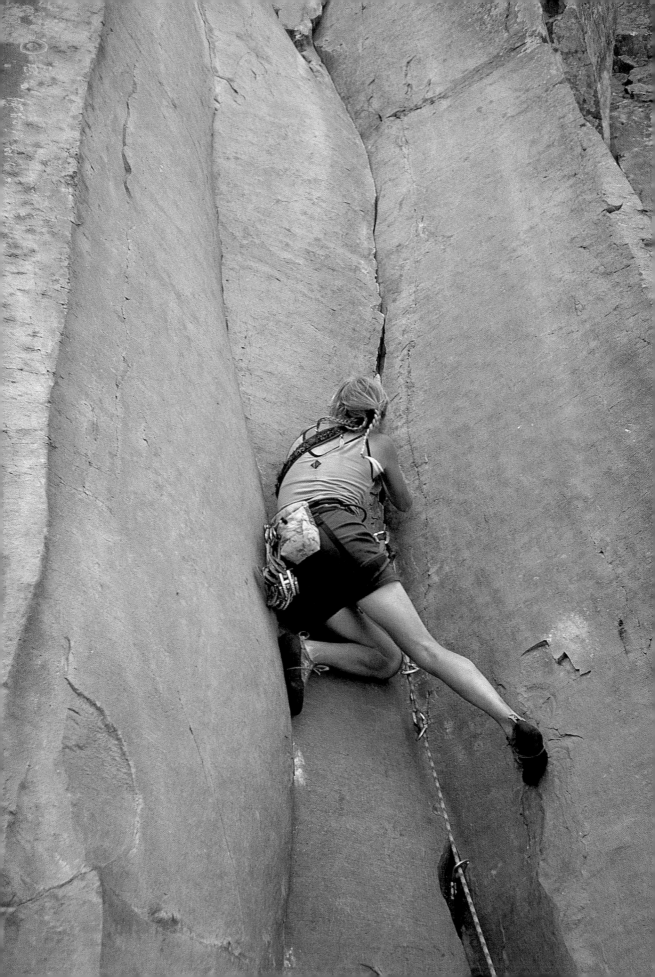

腳的踩法

大部份的攀登動作都是由腳和腿完成的，而不是手(試試看只用你的手飛到下一個岩點看看！)。

儘可能將重量平均地放在你的兩腳上，攀登者將會比較好爬；身體太靠近岩面將減少腳的抓力，而身體遠離岩面也會有同樣效果；即使在懸岩下，聰明地使用腳也能減低手臂的受力。

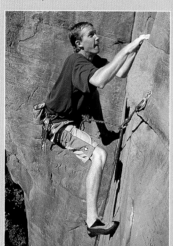

磨擦點踩法：攀爬斜板最好的方法就是磨擦，儘可能使用岩鞋前半部最大面積與岩板接觸。

正踩：使用鞋尖部份的大姆指踩住小裂隙，或是踩住岩面上一個小口袋的岩點。

腳踵鉤住法：這是一種減輕手臂受力很有效的方法。

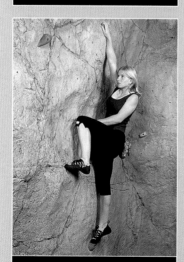

側踩：可以使用鞋頭的內側或外側來站在一個岩面的小突出點上。

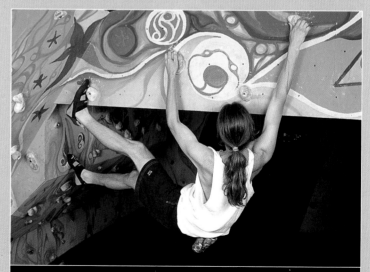

腳趾鉤住法：這項技術主要被大量使用在保持攀登者的平衡上，雖然它可以減輕攀登者手部的負擔，但卻很少使用在向上攀運動中。

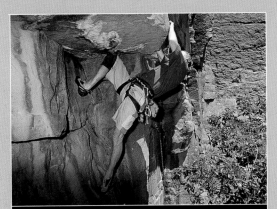

用膝卡住法：這個動作在掛快扣或休息時很有用。

掛旗法：這個動作是幫助攀登者保持平衡，而不是用來做上攀運動。

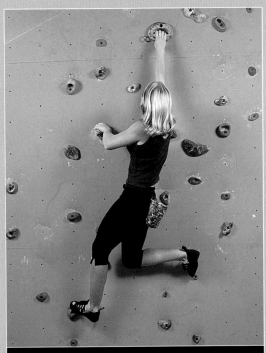

軀幹支撐法(架橋法)：這是另一個可以提供攀登者休息或得到支撐以便從一個小突點上攀的技巧，經常被使用於類似內角的岩石地形中。

屈膝法：這個技巧能供應攀登者腳部的反作用力，可以充份利用側身的小突點。

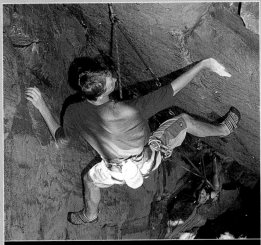

換腳踩法：在同一個腳點上，先使用一腳踩，然後再使用另一腳，這可以讓你變換移動的方向，或在橫渡地形上以單腳順序移動。

手的抓法

手比腳要靈活又快得多。我們的手指可以張開、彎曲、合攏、捏及擠等動作，同時也產生了各種不同的組合，幾乎和性質完全不同的手點一樣多。這裏所展示的一些技巧，也許必須組合使用以便產生理想的效果，並能使你"定"在岩壁上。

捏式抓法：有些把手點允許這樣做，比側拉或捲曲還好用。

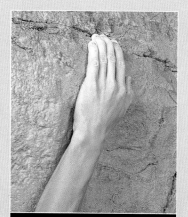

開放式抓法：這樣做對指腱比較溫和，但有時候不太實際，通常在比較大的把手點使用較有效。

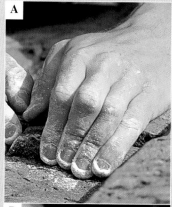

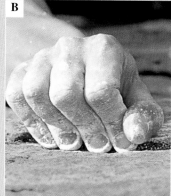

捲曲式抓法：在這裏你要彎曲手指來緊貼住岩壁突出的邊緣，如果把你的大姆指扣緊其它手指所合抓起來的力量會更大，但這對指腱來說有點殘酷。將手指關節彎曲，這就是閉鎖式捲曲(見圖A)，還有一種就是開放式捲曲，將指關節併攏在一起(見圖B)，這兩種方式都給予指腱不同的壓力。測試一下，然後看看哪一種方式在特定的情況下更適合你。

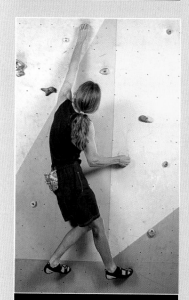

側拉式抓法：這種抓法可透過傾斜身體來抓岩壁側邊以發揮最大的抓力。

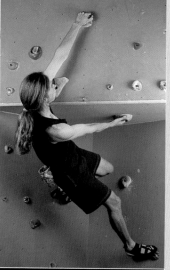

倒拉式抓法：這種抓法常被忽略，這是向上移動最有效的方法，要用時最好把你的腳抬高。

擠塞的技法

利用手和手指來做擠塞動作是痛苦的，但它們通常是解決直或橫裂隙最好的也可能是唯一的方法。手的擠塞動作可以分為拳頭擠塞和手掌或手臂擠塞，為了能夠成功地使用擠塞要領，你必須要在使用力道上採取一些細微的平衡。太用力的話，任何一個能量的浪費都會導致指關節受傷；用力不夠的話，將導致皮膚撕裂傷並因擠塞技巧失效而墜落。

A

手掌擠塞法(手臂擠塞)：將你的手臂輕放入裂隙中並且將手掌隆成碗狀，你可以發揮你最大的力量，也可以使用你的大姆指讓這個動作更緊貼。不管手

B

指是在內側或外側，當你把手插進岩縫時你可以大姆指朝上，或者也可以大姆指朝下，雖然大姆指朝下會感覺非常不靈活，但卻是最安全的。

拳頭擠塞法：緊握的拳頭，不管大姆指在拳內或拳外，在適當寬度的岩縫中都會被卡得很牢靠。而如果握拳猶豫將只有增加痛苦，所以握緊拳頭像個瘋子並放入指定位置，以確保你適當地安全。

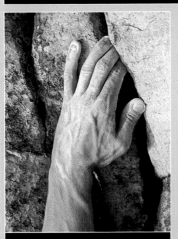

插入你的手指，或將好幾根手指併攏放入一個小口袋形岩縫或直裂隙中，這也可以當做是一個安全的把手點。

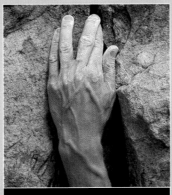

手指擠塞法：這種擠塞法是利用最有力的兩隻手指頭，將所有的力量擴張到其它手指。也許剛好可以放入岩縫中，如果必要，還可以扭轉方向來緊迫手指，使之變得更貼合岩縫。

經常使用大姆指抵住裂隙邊緣以增加抓力，手可以沿著岩縫"滑"上去，或兩手交叉借力而上。

手和手指的貼布纏法

　　為了能夠順利完成手和手指的擠塞動作，而不會磨傷太多皮膚，很多攀登者都會把指關節(手指擠塞動作)或是手，特別是手背部份(手擠塞動作)用膠帶纏起來，這時候最好是使用沒有彈性(外科用)的膠帶。

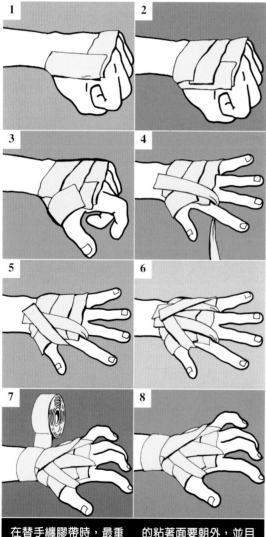

A

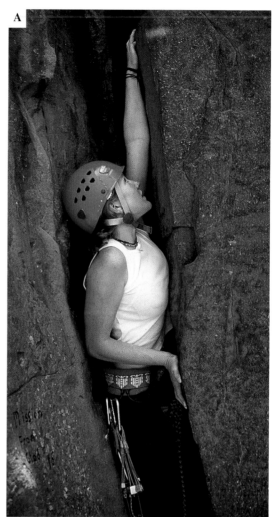

在替手纏膠帶時，最重要是過程一定要保持乾淨。首先要讓手部完全乾燥，然後確保膠帶紮實地貼在每一個部位。在手背部位多繞幾層，在包手指時無彈性膠帶的粘著面要朝外，並且要避免膠帶去纏手掌。多餘的膠帶在手腕關節處及低一點地方再纏一點膠帶，也可以固定所有膠帶的位置。

B

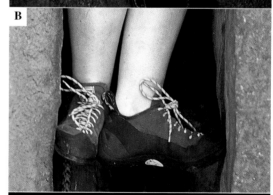

在特別寬的裂隙時需要一些特別的技巧，攀登者可能得用整個身體在"超寬"的裂隙上滑動。使用手臂卡住法(如圖A)：雞翅式(手掌抵住一邊岩壁，手肘及背部頂住另一邊岩壁)；或用雙腳做出T字卡住法(如圖B)。

一些混合技巧

　　雖然為了清晰與方便了解起見，腳和手的技巧可以分開討論，但通常他們會綜合使用以完成目的。在你閱讀這些圖片時，想像一下嘗試在做動作時將你的手與腳併用。

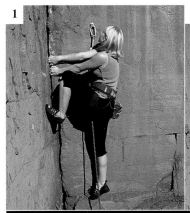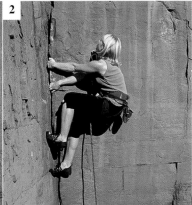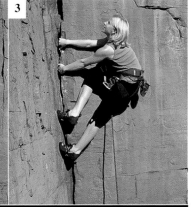

側拉：在這裏手是做側向拉的動作，而腳則反方向抵住裂隙的邊緣或其它岩壁較平的地方。側拉這項技巧通常使用在內角或直裂隙的地方，盡量避免把腳放得太高，以免增加手臂的負擔。在上攀時寧願腳一次抬高一點，然後手盡量向上爭取高度，建立一個良好的韻律感非常重要，因為這可以使你的動作流暢，同時還可以節省體力。側拉這種技巧做起來非常累人，再次強調，如果直裂隙地形允許的話，良好的節奏感將有所幫助，因為一旦開始動作就很難停下來，所以一定要確認你有足夠的體能可以保留到你所瞄準的下一個休息點。

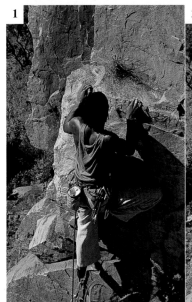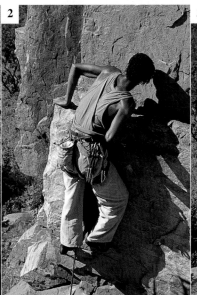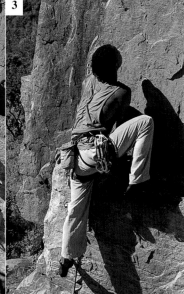

岩階攀登法：這種攀登法，顧名思義是為了攀登岩壁上的一個小平台。首先用你的手臂及肩膀的力量向下推上，然後用你的腳不斷地向上一點一點地"輕扣"岩壁，直到一腳或兩腳到達接近你手點的位置。通常在這種岩階地形沒有多少好的手點，所以要小心保持平衡。

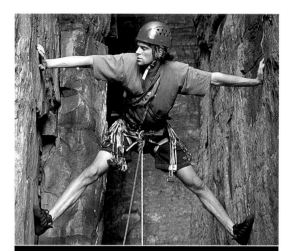

軀幹支撐法(架橋法)：這個動作包含了雙手與雙腳的配合，並且可以像使用攀登器材一樣有效獲得休息的一種技巧。

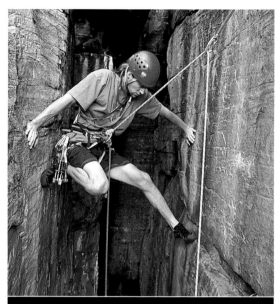

煙囪式攀登法：在煙囪地形中有很多種不同的技巧可以使用，其中最不費力又最經典的一種方法就是在向上移動中，大部份都使用雙腳來完成。透過雙腳交替向上推踩的動作，你可以避免只有單一膝蓋受力。

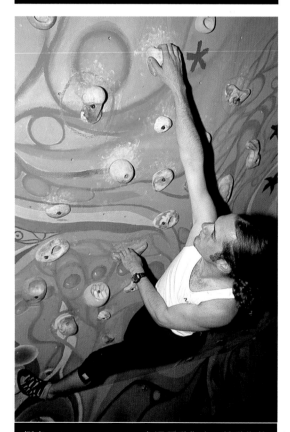

側身(TWISTLOCKS)：在這種動作中，轉動你的上半身，好讓你抓到岩點的手臂強化並造成一種"鎖住"的作用，並且讓另一隻手臂(靠外側)擁有最大空間的伸展能力。

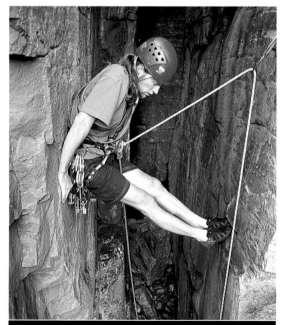

煙囪式攀登法：這種作法適用於比較寬的煙囪地形，有時需要使用架橋的方式 (也叫做背腳式)。這樣做可能會非常吃力，因為你必須向另一面岩牆不斷地施力。

移動，韻律與休息

攀登者一想到"流暢"，突然間所有的問題都迎刃而解，並且身體也跟著在岩壁上流暢起來。這實在很難解釋為什麼那一天會爬得如此流暢，但另一天，爬得卻像一隻笨重的酷斯拉，通常攀登者沒辦法去記住每一次流暢攀登的細節 — 它"就這樣發生了"。世界上最強的攀登者之一：凱瑟琳‧德斯蒂維爾曾說過，透過訓練的確可以達到"流暢"的境界。她將優越的表現歸功於韻律感的訓練，她想像在岩壁上跳舞，一心只注意自己的舞步，這種視覺映象無疑是攀登中非常重要的一部份，它

可以讓你從世界大事、日常俗務，甚至是攀登中解放自由地心靈，並且僅專注於下一瞬間。

攀登者很容易忘記休息，並且更重要的是搞不好會忘了呼吸。大多數的攀登運動多屬有氧運動，因此，即使是緩慢的移動，也足以在空氣中將身體內的食物燃燒(代謝)完畢。有時它也會透過無氧的狀態來消耗，當我們的身體為了供應足夠的氧氣以致於燃燒太快而無法到達肌肉纖維，而儲存的食物不得不透過另一種模式來燃燒，一種在無氧狀態下發生的模式。這個過程缺乏效率，

並且會產生一些無用的乳酸，這些乳酸會堆積在肌肉裏，不但降低攀登者的速度(用攀登者通俗的術語叫"胖普")，並且還會引起肌肉僵硬或抽筋，在緊張的攀登狀況中，攀登者實際上真的是會忘記呼吸，加速了無氧狀態的出現。小心你的呼吸狀態，請務必保持深長且規律。

休息

休息在攀登運動中也非常重要，它讓你跟上呼吸，"調節"你的肌肉(提高供血量，清除廢棄物並且提供血液新的氧氣與養分)，並且還可以檢查一下接下來要爬的路線。休息也可以讓你有機會在手指或手上一點鎂粉，通常主要是為了對付光滑的岩石，或者只是為了讓手掌乾燥一點。在正確的時候上一點鎂粉，有時會讓狀況變得不一樣。

儘可能使用拉直手臂的方式休息(見左頁)，這可以減輕肌肉的緊張。使用膝蓋卡住法、軀幹支撐法(架橋法)、屈膝法、腳踵鉤住法、穩定地換手或者綜合以上各種動作，你可以讓你的手臂減輕負擔。休息時也要注意穩定性，畢竟你還是有可能掉下來。

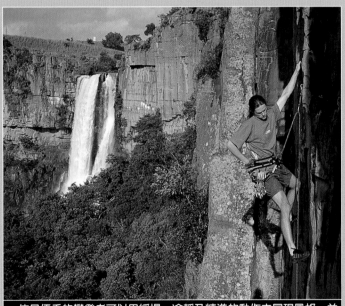
一位最優秀的攀登者可以用緩慢、冷靜及精準的動作來展現風格，並且使得攀登看起來非常容易。圖中所示的攀登者打直手臂正在進行短暫地休息。

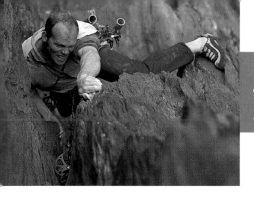

先鋒

攀登

擁有足夠的先鋒攀登技術，可能是大多數攀登者的終極目標。你可以計劃並執行你自己的攀登，而不用跟在別人後面，用你專屬的模式，你專屬的時間，只有你、你的繩伴還有岩場。有兩種方式可以進行先鋒攀登：首先使用固定的器材，例如早已經在岩場放置好的堅固耳片或岩釘；其次就是使用天然或傳統的攀登器材，也就是使用先鋒攀登者在攀登的時候，放置在岩縫或裂隙中的裝備。後者極易使這項運動造成瞬間結束，因為它代表著最大的挑戰，並且也面臨最大的危險。使用預先放置好的器材在運動攀登中是廣泛被接受的，雖然這意味著比較沒有潛在的危險，但其對技巧及努力的要求，絲毫不輸傳統攀登。

第一次先鋒攀登

這裏有很多方法可以讓你在第一次先鋒攀登更容易：

■ 剛開始的時候不要心急，先從比你能力低一點的級數路線開始先鋒攀登(見90頁)，然後通常先擔任第二攀登者或乾脆先做上方確保攀登。

■ 對於陌生的路線，一定要事先請教爬過的人，問清楚困難點在哪邊，還有最好的解決方法是什麼？

■ 行前做好攀登計劃：閱讀相關路線資訊，並且決定你將帶哪些裝備，牢記你何時、還有如何將哪些保護裝備放在哪裏。即使最後你只成功地上攀了幾米(或幾英尺)，回顧你努力的過程將使你未來信心大增。

■ 對於較長的路線或即使是多繩距路線，你可以把攀登分成好幾個段落來執行。面對幾個小段落當然比一個長路線，然後再加上未知的恐怖，心理上要輕鬆並且好處理得多。

■ 出發前花一點時間好好整理你的裝備，將你的快扣還有岩楔小心掛好，想要什麼立即找得到，以避免因為慌亂找不到該用的器材，而造成力量和信心的損失。

■ 向你的確保者確實地解釋所有的計劃，例如當你想要給繩時，你就需要確認你和你的確保者之間有很清楚地溝通系統。

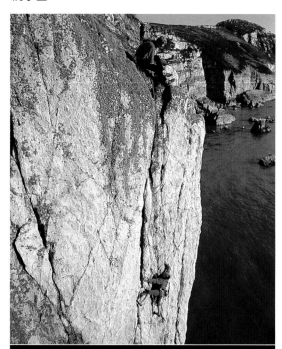

上圖 一個先鋒攀登者有責任要對他的繩伴，提供安全的先鋒和良好的確保。

右圖 先鋒攀登的經驗和確保者或上方確保攀登有很大的差異。在先鋒時，你就像是在上方確保攀登模式的上方飄浮著，看起來如果從把手點掉下來至少會掉一半以上，而這時在岩壁上的感覺好像比平常陡兩倍。恐怖的"岩魔"已抓住你的心，使你懷疑身體好像加了千斤重，你的肌肉也會越來越軟弱，使得心情越來越低。在這裏，法國攀登者凱瑟琳·德斯蒂維爾展示了她輕鬆優雅的攀登風格。

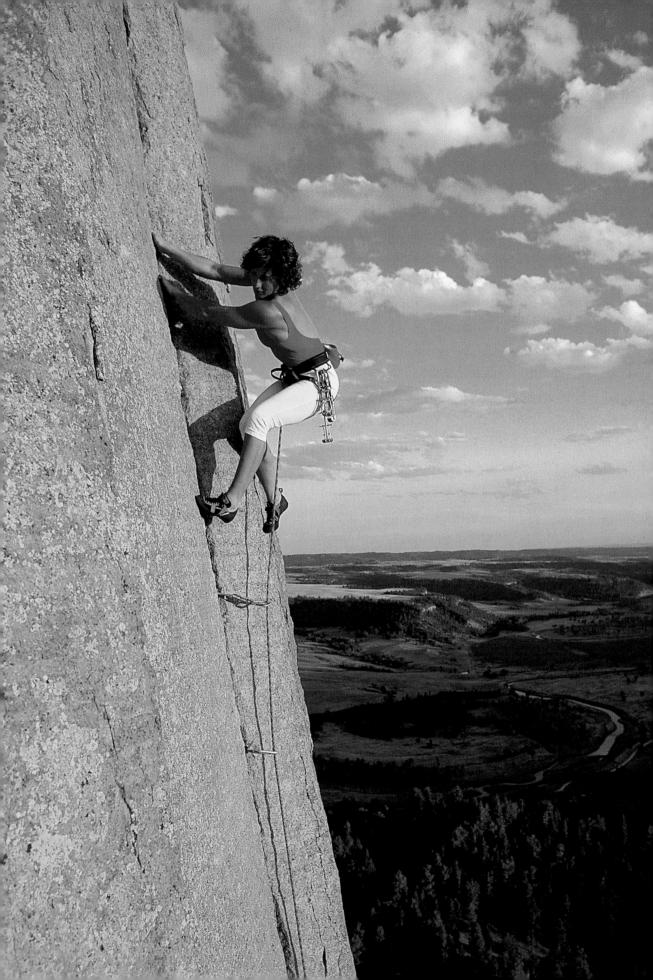

先鋒攀登路線

　　運動攀登(或耳片攀登)路線並不侷限於單一繩距攀登。在法國、義大利、西班牙、美國及其它地方就技術而言，都有很多條攀登路線，只能信賴耳片，並且這些都是多繩距的長路線。如果你想在這裏嘗試攀登，請確認大多數所使用的技術將用到傳統先鋒路線，就像在多繩距攀登(見36頁)中要使用何種進階順序、垂降(下降)(見66-69頁)，還有救援技術(見72-73頁)，這些都是你全部技能的一部份。

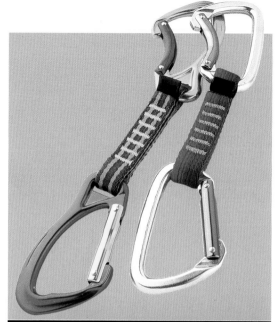

在運動攀登中，快扣是一種主要的工具。這是由一條短的扁帶環連結兩個鉤環所做成的，兩個鉤環的開口在通常情況下是裝相反的方向，以便於讓繩索正確地掛入。

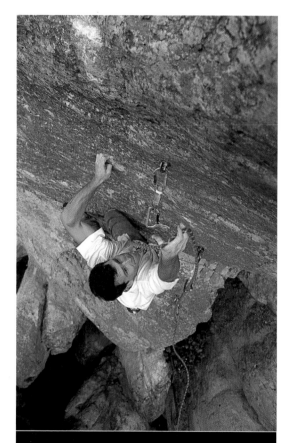

你可以做的是，先鋒一條你曾經嘗試且測試過其中最滿意的運動攀登路線：攀登、掛快扣，然後再攀登。假如你墜落，你將被專家所打的堅固耳片安全地抓住你。假如你攀登一條陌生路線，無論如何，永遠要先進行檢測，千萬不要犯下以為所有的保護點都是可以安全通過的錯誤。

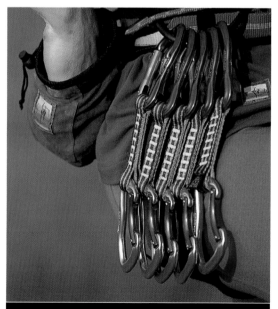

將這些快扣排列整齊地掛在你的座帶工具環上，平均分配到兩邊，因為你也許需要掛上一個快扣到固定點上，或在任何一邊將繩子扣上(這樣做絕對值得)。

掛繩技巧

掛快扣時，攀登者通常會使用一個平口鉤環來掛耳片，再使用一個彎口鉤環來掛繩子。這樣做有助於你很容易辨認哪一個鉤環用來掛耳片，這種鉤環有可能會被金屬耳片磨擦而致龜裂，甚至割傷繩子，所以一定要定期檢查。彎口鉤環可以讓繩子比較容易固定並掛進去，一丁點的錯誤都足以讓你在完成攀登或墜落之間有不同的結果。

當你在掛快扣時，請確認主繩是跟著預期路線方向走的，並且是掛進快扣的背面(主繩連結座帶的八字結在鉤環外側)。它不應該從正面掛進，因為開口有可能會彈開。

當你在掛繩時，警告你的確保者(例如大聲喊口號 "掛快扣"或"給繩")讓他可以給你所需要繩子的長度，然後用空出來的手拉上剛好足夠的繩子(經驗這時很重要)並掛進快扣。如果做得到的話，你可以在休息時掛快扣，或是當你抓著把手點的手臂打直時，這樣做比較省力。

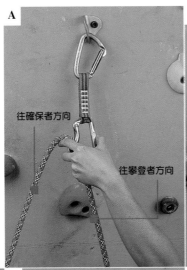
往確保者方向 / 往攀登者方向

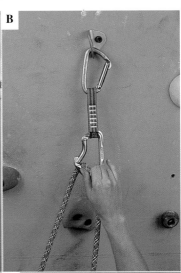

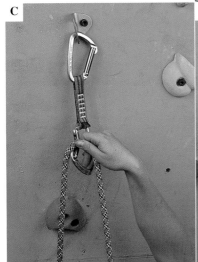

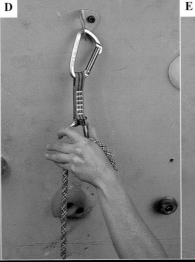

這裏有很多可以讓你敏捷地掛快扣的方法，建議你兩手都要練，並且選擇你最熟練的那一招來應付所有的狀況。在任何情況下，主繩連結攀登者座帶必須在快扣的前方，而主繩聯結確保者的位置必須在鉤環與岩壁中間。

圖A 張開手的虎口，用大姆指及中指固定鉤環，然後用食指將繩掛進。
圖B 用中指尖置入鉤環內緣底部並下拉以固定鉤環，然後四指抬高，順勢用大姆指將繩掛進。
圖C 利用鉤環內緣背部，以三指

尖頂住下緣固定鉤環，然後用姆指及食指將繩夾住，順勢掛入。
圖D 整隻手掌包住以固定鉤環，然後用無名指及小指順勢將繩掛入。
圖E 用另一種方式固定鉤環，然後以大姆指腹將繩掛入。

先鋒撤退(放繩下降)

如前所述,許多運動攀登路線,都是使用單一繩距,先鋒者大都是由確保者放繩下降的。有些路線頂部擁有整齊方便的確保站,你可以爬完後將繩掛進,然後要求下降即可,但大多數路線沒有這樣的裝置。無論如何,為了避免將裝備留在上面,你必須將主繩解開,然後穿入岩壁上的確保鐵鍊,再重新綁在自己的座帶上,最後才能放繩下降。如果操作程序稍微有一點出錯將會非常危險,所以請仔細閱讀下面及次頁的圖例與指導。

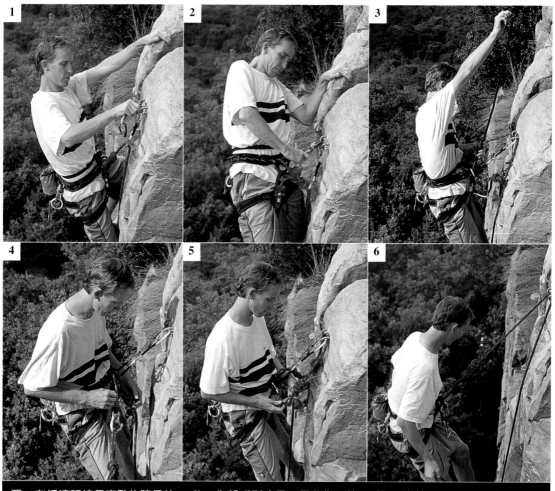

圖1 在抵達路線最高點的確保站時,請掛上兩個快扣,一邊一個獨立地在耳片上。(註:本圖所使用的是屬於植膠式錨樁,材質為不銹鋼圓環狀,可以執行放繩下降,與一般人工岩場上所使用的掛耳片不同,不可直接執行放繩下降。)

圖2 聰明的話,通常先掛上第一個快扣在耳片上,然後將主繩掛入快扣中,接著把第二個快扣直接扣住座帶上面的確保環上。(記住,你將感到疲累,因此你可能會在嘗試將快扣掛上座帶時墜落。)最後再把第一個快扣也扣在座帶的確保環上。

圖3 確認以上都掛好後,再要求確保者給繩,取一手臂平舉的距離打一個簡易八字結,然後再取一個快扣一端掛上八字結所產生的新繩圈,另一端掛在座帶上八字結綁的地方。這是以防萬一快扣發生狀況所做的備份確保。

圖4 接著解開身上座帶的八字結,將主繩通過兩個耳片或確保鐵鍊,然後再使用八字結綁回座帶身上,最後再次巡視確認以上所有動作。

圖5 將快扣上的簡易八字結解開,然後要求確保者收緊,最後再次巡視確認以上所有動作,然後收回第三個快扣。

圖6 你的確保者可以小心地慢慢將你降到地面。

⚠ 下降注意事項

當你張著大眼睛做岩壁上的固定點上架繩時，在左頁所討論的先鋒撤退與放繩下降將會有很大的幫助。有些固定點，特別是鋁合金製品，容易有一些銳利的邊緣，當你的繩子通過這些器材做放繩下降時，將很可能會被割斷，造成致命的傷害。以下是唯一可供選擇的：

■不要在頂部留下任何鉤環

■帶一些你可以留在頂部比較便宜堪用的鐵鍊。

■帶一些副繩，不細於6毫米(3/8英吋)，將其穿過兩個固定點做出一個繩圈，然後將你的主繩拉一半起來穿過繩圈，最後再用雙繩垂降小心地下來。千萬不要使用副繩繩圈做放繩下降，繩子和繩子間的磨擦將會產生切割效應。

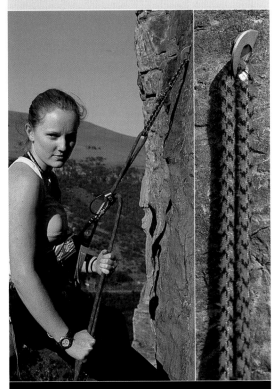

下圖左 **在單一的耳片上使用副繩圈做雙繩垂降(如圖所示)絕對是最糟糕的選擇。**
下圖右 **耳片上銳利的邊緣將迫使繩子磨損。**

清除路線

假如你正在清除路線(即清除你在向上攀登時所留下的快扣)，那麼在放繩下降前，你必須先將快扣拆掉，鉤住你的座帶確保環上，然後連結住主繩，這樣你可以順著繩子下，而不怕跑到另一邊，或是懸岩下不會被盪到離繩太遠。當你要解開最後一個快扣時要注意(離地面最接近的一個)，假如是一個懸岩路線，你可能會"撞到"樹、岩石或其他人。

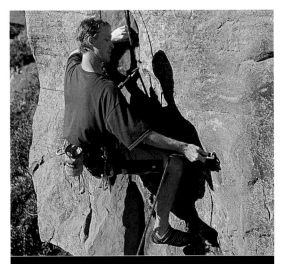

拆快扣實在是有點累，利用"擺盪彈回"的力量來拉住快扣，會讓你比較好拆。

給運動攀登確保者一些提示

在運動攀登中，如果這個繩距是從地表開始起攀，而確保者不可能發生墜落摔下或其它事件，那麼把自己綁在地面上的固定點是不常見的。確保者在面對先鋒者的生命時可以放輕鬆一點，當先鋒者起攀後，確保者可以向左或向右移動，讓繩子保持順暢即可，確保者也可以順應先鋒者的要求，往前或往後來做收緊或給繩的動作。但是要特別注意不要移動的太遠太後面，因為一旦發生墜落，確保者可能會因受力而被拖行到岩壁前方並撞牆，這種情況經常發生，並且對先鋒者也很危險，因為確保者的自然反應是為了要保護自己的臉而讓繩子鬆脫。

耳片 － 好的、壞的和醜陋的

永遠要對你的運動攀登路線做最壞的打算。檢查固定點，看一下外表到底有多新或多舊，然後再看一下軸徑(10毫米或0.4英吋是可以接受的標準)，最後再看一下固定點是否安全有無鬆動。對於存在於這條路線上已有很多年歷史的耳片要持高度懷疑的態度，所以請更加小心，最好的座右銘可能是：「如果可疑就放棄」。一般攀登者主要使用三種型態的固定點。

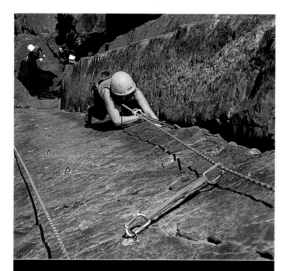

耳片在運動攀登中是不可缺少的一部份，在攀登術語中，耳片指的是在岩石或岩牆上鑽洞並放入其中的一塊金屬物體，能提供攀登者安全和方便的操作保護。如果使用長又結實的不鏽鋼螺栓，並且架設很完美，將可以耐用很久，即使是重複墜落多次也沒問題。你可能無法很快速地分辨什麼是好耳片或壞耳片，所以要小心注意本章節所提出的警告。

⚠ 耳片並不是無懈可擊的

耳片並不是絕對可靠的，在受到溫度變化的影響下，這些器材會熱漲冷縮，使得它在岩壁上或環氧樹脂固定上無法完整發揮功能，永遠不要只倚靠一個耳片做事，並且不管它的外表看起來有多棒，在垂降或放繩下降時，永遠要切記使用備份支援系統。

人工鑽洞合成固定點

現在這種固定點已很少見，但仍可見於一些老路線上，而且如果你在進行大岩壁路線，而又找不到其它器材時，它可是無價的。要注意的是這些洞可能是由一位非常疲勞又心懷恐懼的攀登者手鑽而成的，他可能只想快點結束這項工作，因為用手鑽洞是很累人的工作，所以幾乎所有手鑽的洞都沒有足夠的深度。

這些固定點的直徑通常都只有5毫米或6毫米(0.25英吋)，並且大概都只有2-3公分深而已。

這些固定點也很少是用不鏽鋼做的，在許多環境中，鐵生鏽的速度驚人，所以請保重！

膨脹錨樁

接下來要談的兩種固定點的型態，可以用手工鑽洞，但幾乎沒人這樣做，現在大部份的攀登者都使用一種裝電池或汽油的自動鑽孔機。

膨脹錨樁又叫做套筒固定點，通常都使用10毫米(0.4英吋)直徑，長80毫米(3.2英吋)以上，由不鏽鋼(在某些極乾燥的地區使用電鍍鋼)製成。鑽洞、清理後再敲入錨樁，當套緊了之後，將套筒中間拉出一根楔形錐，利用擠壓原理固定住錨樁，最後鎖上耳片即成。如果在堅硬的岩石中放置得當，這種固定點將結實耐用，通常都可以承受30000公斤的力量。

植膠式錨樁

任何適合的金屬都可以用環氧樹酯植入洞內，例如可以使用Hiliti C-60或C-100。不用膨脹錨樁的話，可以使用牙條棒或者外側帶一個眼的特殊U形環。U形環變得越來越受歡迎，主要為價格低廉並且提供了一個眼可下降使用(圓體的牙條棒也比邊緣銳利的耳片更適合鉤環使用)。

如果放置正確(見次頁)，膨脹錨樁及植膠錨樁這兩種都可以承受很大的重量。

放置固定點的技巧

鑽洞

■ 首先，檢查你有沒有違反任何打固定點的規定，不管有無明文規定。

■ 用岩鎚輕敲，憑聲音判斷岩壁是否夠堅硬。

■ 鑽洞的位置(還有固定點)至少要離岩角邊緣10公分(4英吋)，在打確保站或下降站的固定點時，兩個固定點間至少也是同樣距離。

■ 確認你的鑽頭尺寸合適。

■ 測量耳片，牙條棒或U型環深入岩壁的距離以確保安全，然後在鑽頭上用膠帶或類似的東西標示出指定的長度記號。

■ 用正確的角度鑽洞(如果是大植膠式錨樁，你可以用稍微向下傾斜的角度鑽)， 並保持鑽頭一致的角度。

■ 用牙刷或通槍管刷將洞內鬆散的石灰顆粒清除乾淨。

■ 插入一個大小適宜的短管到洞裏面，然後向內吹氣清除剩餘粉塵(注意不要把粉塵吹到臉上)。

■ 打膨脹錨樁時：用岩鎚將其輕輕敲入洞內，直到螺牙露出剛好可以鎖上螺母和耳片的深度，然後將耳片放入並用螺母鎖緊(在要敲入膨脹螺絲

在每一次專門的應用中挑選最好的固定點或錨樁。
A 套筒式膨脹錨樁非常堅固耐用。
B 植膠式U型環尾端有刻紋可以承受很大的重力。

前先將耳片及螺母放好，可以防止螺紋受損，並防止敲得太深)。小心不要鎖得太緊，特別是在使用不鏽鋼材質的耳片時，有可能因為過度扭轉而斷裂。

植膠式錨樁在鑽的時候要略向下傾斜一點角度。

■ 打U形環或牙條棒時(植膠式固定點)：用剛混合的環氧樹酯(現在大部份都使用自動混合膠槍)，先填入1/3，然後再插入牙條棒或U型環，對於像牙條棒或是直的固定點，最好要慢慢轉入環氧樹脂以使膠水均勻及避免產生氣泡。

■ 在固定點植膠後12小時內不應該承載任何重量。

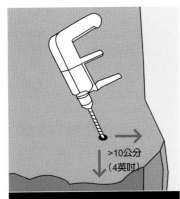

固定點要設置在遠離堅固的岩角至少十公分以上的距離。

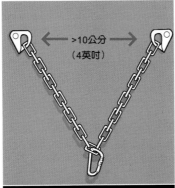

上方固定點的兩個耳片為了安全，至少要距離10-15公分(4-6英吋)。

放置膨脹錨樁時，使用電鑽最省力。

先鋒攀登傳統路線

傳統先鋒比運動攀登先鋒的潛在風險要高很多，但這並不表示它就是非常危險的運動，完全取決於攀登者自己。

裝備

"經驗沒有捷徑" － 這句座右銘應該刻在賣給攀登者的每一件保護裝備上。訓練加上經驗累積是確保先鋒攀登安全的唯一方法。

傳統攀登所使用的一些裝備及技術都和運動攀登差不多，同樣有一位確保者、一條主繩、座帶、快扣和確保器，唯一不同的地方就是你放在岩縫中的"小器具"。在傳統攀登中，保護點大致可分為天然固定點(像岩塊、樹木及裂隙)，及"被動式"保護器固定點(像岩楔、岩釘等)，"活動式"保護固定點，一般稱之為輪軸式保護器。

通常我們會用一條斜背式的工具帶把所有的保護器掛上去，有時甚至也會掛在脖子或手臂上，雖然許多攀登者更喜歡把裝備直接扣在座帶上，然而如果你帶了太多的器材在身上，你會發現將使得行動變得有點笨拙。

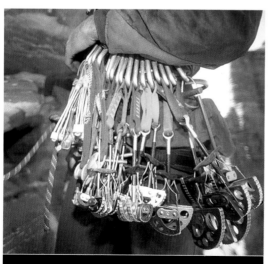

傳統攀登者通常都會將很多不同種類的裝備掛在工具帶或安全座帶上。

天然保護點

通常利用天然保護點的做法，就是將一條扁帶環或一條副繩做出的繩圈，纏繞在上面，所以要找一些適合的固定點如岩片、突起的石頭、堅固的樹幹。樹幹經常可以在岩角上找到，是很好用的確保固定點。

架設要領

■ 將扁帶環簡潔地掛在天然固定點上並不是最好的做法，請確認盡量將扁帶環的位置放低一點。

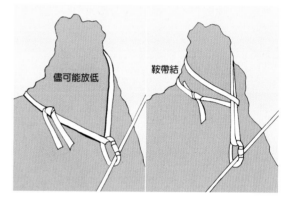

■ 假如扁帶環看起來會因繩子的移動導致滑脫，就做一個鞍帶結。

■ 如果必要的話，使用其它工具的重量來架扁帶環。

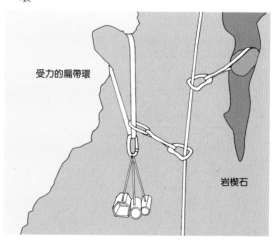

■ 岩楔石和"接觸點"(兩塊岩石的突起接觸處)也是有效的架設點，在這些裂隙地形架設系統時要特別張大眼睛。

放置保護器

在討論到放置保護器的各種型式(被動式和活動式)時，就一定要提到岩釘、岩楔、活動式輪軸保護器(ACDs)和伸縮式輪軸保護器(SLCD)。

岩釘

現在已經很少人使用了，岩釘(可以釘入裂隙做成固定點的金屬釘)有很多種型態，每一種都有特殊的用途：最常見的箭頭型岩釘適合在橫裂隙使用；V角型岩釘適合在較大的裂隙中使用；Z角型岩釘架在岩縫底部作用最好；而洞洞板岩釘比一般岩楔大兩倍適合架在寬的裂隙裡面。

放置岩釘相對而言比較簡單，找到適合的尺寸然後插入岩縫3/4深度，再用岩鎚輕敲它幾下，這時如果你聽到一種"清脆的鈴聲"通常即表示已經很堅固了。雖然實際的安全度是由岩質及岩釘進入的深度決定的，如果你用盡所有方法都無法將岩釘敲進，這時就要將扁帶環綁在靠近岩壁的地方，以減輕槓桿的壓力。

清除岩釘

清除岩釘可以用岩鎚連續依序輕敲兩個不同的側邊直到鬆脫為止，通常會在岩壁上留下疤痕。

老式的岩釘可能很堅固，但也可能並非如此。通常並沒有很簡單的方法來告訴你，因為最重要的部份藏在裂隙裡面！可能的話，在老式岩釘旁再加一個備用，在歐洲阿爾卑斯山脈山壁上使用岩釘當做確保站是很常見的，在優勝美地也相當多。

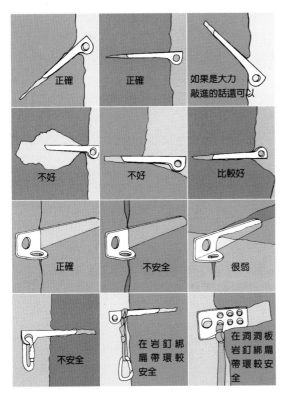

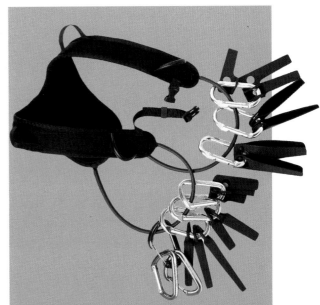

掛在工具環上準備使用的岩釘 – 從上到下：刀片岩釘，小刀片岩釘，V角型岩釘，小平頭岩釘或RPS(領悟極端現實岩釘)，Z角型岩釘，還有箭頭型岩釘。

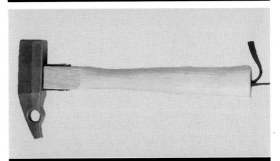

一隻敲岩釘用的岩鎚尾端有一條繩環，在鶴嘴部份有開一個眼以便聯結鉤環，通常是用來撬開卡住的岩釘。

岩楔

阻擋者、楔子、六邊形岩械、岩石、岩釘及一些類似的東西我們都叫它們為岩楔。而岩楔石(天然的岩楔石是利用岩石來卡住裂隙而成)就必須靠自己老練的經驗來選擇並操作它,大多數都令人難以置信的堅固,通常會出狀況的不是岩楔或它的鋼絲或扁帶環,而是岩壁本身的結構。

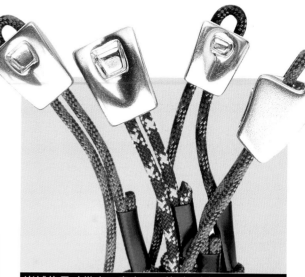

岩械的尺寸從小(3毫米/0.2英吋)到大(5公分/2.4英吋),擁有特別設計的邊緣及穿過一條鋼絲或編織繩,使架設更容易。

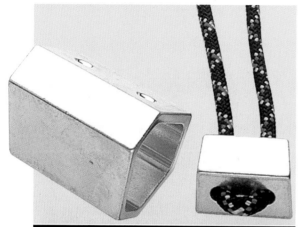

六邊形岩楔在大裂縫裏很好用,多邊及多角度的特性,可以提供很多種不同放置的機會。

岩楔架設

成功的岩楔架設需要不斷地練習,選擇適當尺寸的岩楔放進正確的裂隙是一門藝術,最好的學習方法就是跟隨一位好的先鋒者,並且在清除路線時順便觀察他是怎麼架的。清除工作通常都是用一枝岩楔鑰匙,我們都叫它"牙籤"。

長相有點奇怪但又非常棒的一支工具,就是岩楔鑰匙(或叫牙籤)。大部份都有一個小"鉤子",在尾端可以幫助拆除架得太深的輪軸保護器。

岩楔架設要領

■當你在架設岩楔時,附上一條短扁帶環並聯結一個鉤環,然後用力試拉幾下,這個動作將幫助你固定並測試岩楔位置是否正確。

■岩楔可以被架在方向相反的位置(如左下圖)以便固定一件裝備,或者是將兩個頭尾相對堆疊在一起。(如右下圖)

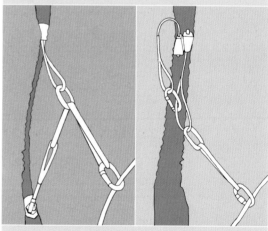

■確認一旦位置架好,岩楔不會從開口型裂隙的底部掉出。

■準備一個單一鉤環,然後依序掛上不同尺寸的岩楔,這樣做可以使你在架設時正確選擇你所要的工具。架的時候要穩定,架好後緊拉岩楔,然後掛入鉤環,並且將它聯結到你的扁帶環或快扣。

活動輪軸保護器(ACDs)或伸縮輪軸保護器(SLCDs)

　　這些高科技產品適合在開口型或平行的裂隙中使用，雖然有些也可以使用在口袋型岩洞和一些其它令人驚訝的狀況中。和架設岩楔相比，架設ACD簡直就是複雜的藝術，當你選太小的去架會滑出來，選太大的硬放進去又有可能永遠卡住。最理想的架設是把輪軸放在中間範圍，而這需要非常巧妙的技術。

架設ACDs的要領

■請確認你的**ACDs**所有的輪軸都堅固並且完全地和岩石緊密結合，而非只是接觸而已。

■在垂直裂隙中，將**ACDs**定位好，並且使軸柄朝向期望受力的方向。

■在水平裂隙中，嘗試儘可能地卡深一點，如果使用硬柄的**ACDs**，就有必要在柄的尾端綁扁帶環，並且讓柄端與岩壁切齊。

■記住如果轉動你的輪軸180度，這將使你的裝置變得更合適。在一些新的**ACDs**產品設計中，中間一組輪軸比外側一組的輪軸小，是為了更好抓住開口型裂隙。

清洗ACDs

　　ACDs 需要定期使用溫水及軟刷清洗，吹乾後噴上矽硐潤滑油，千萬不要用汽油。

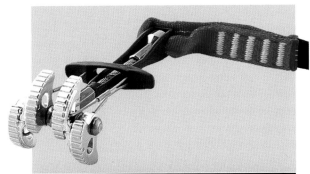

擁有彈性柄的ACDs 可以提供在岩角邊強軔的彎曲，而且它比硬柄安全，因為硬柄很可能在墜落的受力下斷裂。

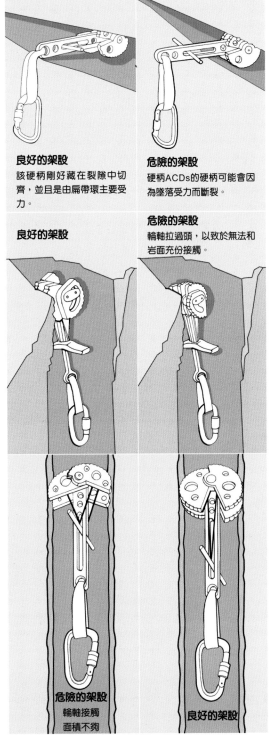

良好的架設
該硬柄剛好藏在裂隙中切齊，並且是由扁帶環主要受力。

危險的架設
硬柄ACDs的硬柄可能會因為墜落受力而斷裂。

良好的架設

危險的架設
輪軸拉過頭，以致於無法和岩面充份接觸。

危險的架設
輪軸接觸面積不夠

良好的架設

先鋒攀登綜合要領

■要小心規劃你的架設點。通常的做法是，將三到四個尺寸接近的岩械掛在一個鉤環裏，然後你可以依序嘗試放進裂隙中，並且找到最適合的岩楔，小號放前面，大號放後面。許多攀登者喜歡把

■可以透過加長扁帶環或使用雙繩技術來盡量避免拖拉繩子。

■如果裝備用光了，你可以下攀"回頭清除"去拿回你先前所架設的裝備，並再次使用。嘗試留下至少最

地方卻沒辦法"幫助你的神力快速充電"，並且只要一個嚴重的錯誤，就會讓你損失12條"遊戲生命"中的一條，甚至更多。找機會休息，如果可以的話，甩一下手或手臂讓血

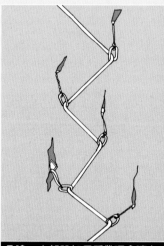

危險：未架設加長扁帶環會讓主繩產生拖拉磨擦效應，並且保護點很可能會被拉出。

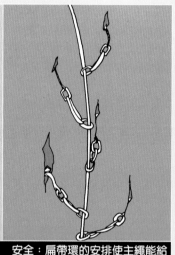

安全：扁帶環的安排使主繩能給得順暢。

安全：確保者將自己綁在一個向上及一個向下受力的保護點系統上。

岩楔和快扣或者是短扁帶環掛在一條工具環上，然後將活動輪軸保護器放在另一條上。

■如果你使用雙繩做先鋒攀登時，不要將兩條繩子都掛在同一個鉤環上，兩條同時移動的繩子一旦墜落，很可能會磨擦生熱而造成意外。

■分析力量。當透過墜落或拖拉繩子的時候，可能會增加使用器材的負荷，應當先設定好並做好因應處理。

上面的兩個點不要拆，以防墜落時用得到。

■在你還沒離開地面前先架設第一個保護點，這樣做並不會過份謹慎，這個固定點可是你和地面或墜落時唯一的保護器材。即使你有把握不會在這個地方墜落，第一個保護點的架設也可以讓攀登在剩餘的繩距中保持順暢 (見墜落和墜落系數第65頁)。

■力量要節制，想像你是電動遊戲中的英雄，但有一個

液流通，並且不要抓得太用力，用力要恰當。

■讓你的技巧保持良好狀態，多運用平衡攀登技巧，不要使用蠻力。

■最重要的是－呼吸！當你碰到困難，並且讓你有點慌的困難點時，記得深呼吸一下。

■如果實在沒辦法突破，可以考慮下攀一點，每當你下攀一步，意味著將減少兩次墜落的機會。

先鋒者的責任

先鋒者並不僅只是一個英雄攀登者,他對整個團隊負有安全與順利攀登的責任與義務。以下是擔任先鋒者的條件:

■ 確定其他繩伴都知道結繩系統,並且也都已完成就定位。

■ 走一趟攀登口號流程(見37頁),或者為夥伴們做一次行前路線要領指導。

■ 架設確保站以保護第二攀登者像保護自己一樣好,在有可能發生因擺盪而墜落的狀況時特別有效。

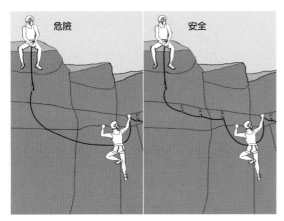

■ 建立一個完整堅固的確保站,絕不要只依賴一個固定點,透過扁帶環及繩環(見36頁)或主繩來平均每一個固定點的受力,請確認每一個固定點都可以承受來自各方向預期的拉力,同時確認確保者的位置正確,不會被拉上而撞到懸岩、側撞,或掉到他站立的突岩下面(見40頁)。

■ 確認你的確保者能應付任何你有可能發生的墜落,無論墜落輕微或嚴重。

■ 假如你攀登一條背向面的路線或是一條遠離其它攀登者的路線,請務必確認有人知道你的目的地及回程時間。如果你沒在指定時間回來,這樣做將有助於其他知道的人可以根據所知來建議搜尋行動。

■ 要求你的團隊成員了解環境維護的責任,像遵守清除垃圾、生火、摘除植物及干擾動物等相關規定 (見88-89頁)。

墜落和墜落系數

沒有人想墜落,但在某些時候,一定會發生。使用現代化保護器材,加上好的動力繩,還有舒適的座帶及超效率的確保器,墜落已經不像以前那麼嚴重。在有些方面,墜落(特別在運動攀登上)還會被認為是運動的一部份。

安全的墜落需要極大的技巧,當然就要練習如何墜落才不會受傷。在安全掌控下你所建立的本能反應,將對你在更嚴重的墜落情況下提供很大的幫助。墜落時用手和腳擋開障礙,在懸岩處可以避免撞到臉部,保持身體的上下位置,才不會倒栽蔥,這些動作都可以透過訓練完成。

"墜落系數"是指攀登者墜落的距離和確保者繩長之間的比率 (墜落距離除以確保繩子的長度)。也就是說當墜落時,繩子的拉力吸收了你墜落所產生的衝擊力。

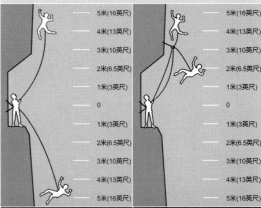

左圖狀況		右圖狀況	
動作說明	數據說明	動作說明	數據說明
先鋒者攀登高度	5米(16英尺)	先鋒者攀登高度	5米(16英尺)
墜落5+5米		放置扁帶環處	3米(10英尺)
墜落距離	10米(32英尺)	墜落2+2米	
出繩長度	5米(16英尺)	墜落距離	4米(13英尺)
墜落系數10/5	2	出繩長度	5米(16英尺)
這是最危險的墜落系數,將對確保者及固定點產生最大的衝擊力		墜落系數4/5	0.8
		危險最小的墜落系數	

垂降、撤退
及緊急狀況

許多老練的攀登者認為垂降（利用繩子降到路線的底部），是最有潛在危險的一項動作。垂降可以說是比攀岩運動中的其它元素都要來得更戲劇性，嚴重者甚至更接近死亡。

造成危險的原因很多，大部分是因很多人都不把垂降當一回事，沒有努力學習以掌握安全垂降所需要的技術。在垂降中，你完全只能依賴裝備，包括你架設的固定點及聯結主繩的工具。假如有任何一個環節的技巧錯誤或不完整，後果將不堪設想。

垂降的意外

垂降意外大多發生在以下狀況：
■ 使用不良的固定點，接著發生脫出
■ 使用了錯誤的技巧來聯結確保器
■ 在雙繩操作時繩結失效
■ 垂降繩不夠用，也就是說下到一半才發現太短

垂降的樂趣

儘管垂降有一定的危險，但它也能帶來一些樂趣和刺激，如果採取了必要的防範措施，就沒有理由出現錯誤。在某些冒險玩家的活動中，垂降(在控制下快速滑降)已經變成一種單獨的運動。

負重垂降

如果你在垂降時背負重物，不小心就會發生倒栽蔥現象。

這裏有一些方法可以避免狀況發生：
■ 穿上胸帶以幫助維持身體向上
■ 將你的背包用一條短扁帶環連結在垂降鉤環上

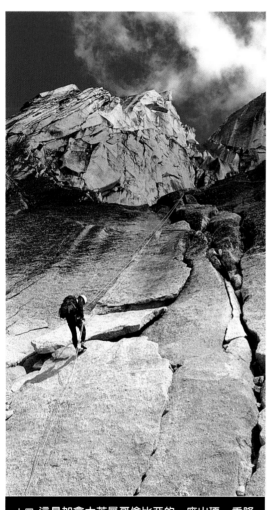

上圖 這是加拿大英屬哥倫比亞的一座山頂。垂降而下是攀登後唯一的路，但也提供了一些樂趣，不過千萬不要太輕率。
右圖 在海邊懸崖垂降

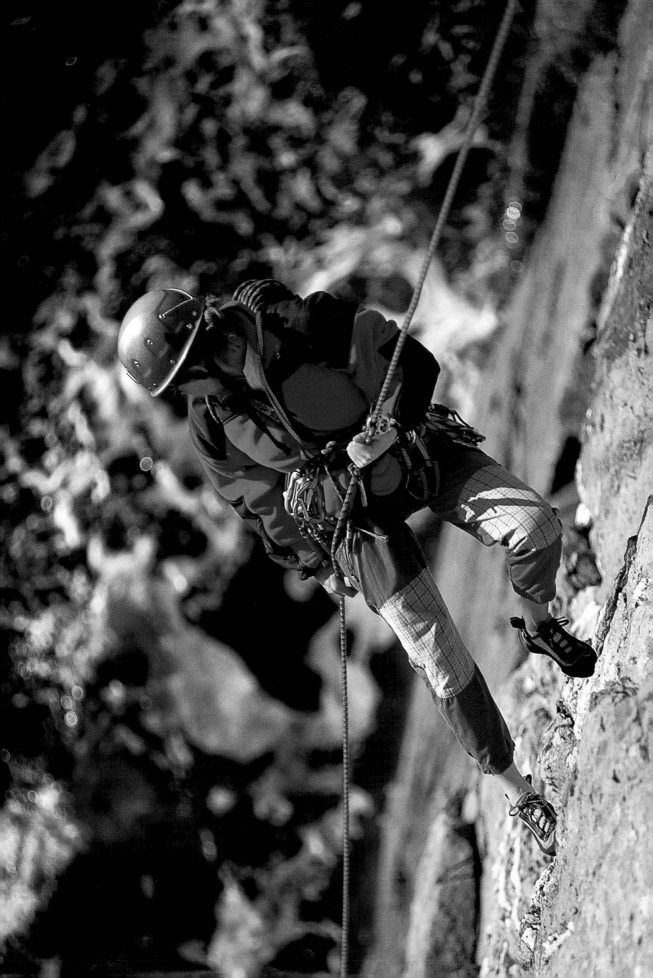

使你的垂降更安全

你很有可能會把確保裝置(見38頁)當做垂降器使用。而大多數的裝置也的確能提供足夠的磨擦力來減緩你合理的下降速度。假如它們沒辦法達到，這裏有一些建議：

■增加額外的鉤環(如下圖)來增加煞車力量。

■將繩子纏繞在身上

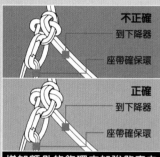

不正確
到下降器
座帶確保環

正確
到下降器
座帶確保環

增加額外的鉤環來加強煞車力量。

■磨擦結允許使用單繩或雙繩，但為了要與繩子做扭轉作用，所以最好選帶鎖的大型鉤環(見22頁)。

■無論如何，像是GriGri和SRC的確保器只允許單繩操作。其它像是豬鼻子、確保碟及八字環，則允許雙繩下降(見39頁)。

■大部份的攀登者垂降都使用他們的慣用手(較強)當做是制動手，另一隻手扶著上方的繩索，或去推離岩壁(見69頁右下圖)。為了安全起見，擔任制動工作的手位置要稍微低一點，不要太靠近下降器，並且絕不鬆開這隻手。

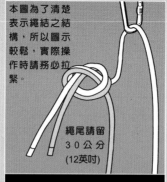

本圖為了清楚表示繩結之結構，所以圖示較鬆，實際操作時請務必拉緊。

繩尾請留30公分(12英吋)

單結被使用在聯結成雙繩垂降時安全保護用。

■垂降時讓雙腳保持與肩同寬，並且儘可能讓雙腳位置與腰同高。

■在突出的懸岩垂降時，雙腳頂住岩角然後給繩傾斜你的身體越過它，接著彎曲雙腳慢慢地滑到懸岩下，避免岩角去撞到你的臉。

■務必給新手一條上方第二確保繩，直到他們完全熟悉垂降的所有動作為止。

■使用多個備份確保固定點來做下降站，捨棄的裝備永遠比醫院帳單便宜。

■一再檢查聯結繩子的結。如果使用雙繩垂降，利用一個簡單的單結，繩尾至少留30公分(12英吋)長，這是許多嚮導或指導者都會選擇的結，因為在落繩時，它可以輕快地滑過岩石的邊緣。

■使用SHUNT制動器或普魯士繩環來備份確保你的垂降。

■永遠在你垂降的繩尾打一個單結，以防脫出。

■儘可能平穩地下降，猛烈和跳躍的動作會使繩子大幅度地延展，這會造成繩子容易與危險的岩壁磨擦，並且也會給固定點壓力。

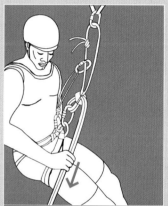

修正繩子：鉤環和繩環可以防止主繩扭繩，並方便辨識該調整哪條繩子。

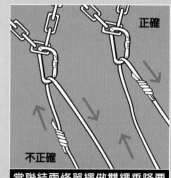

正確

不正確

當聯結兩條單繩做雙繩垂降要落繩時，拉有繩結的那一頭下來。

長路線或多繩距垂降

為了加速多繩距垂降作業，先派一名隊員帶著裝備到達下一個垂降點，他可以在這裏先做一個下降站，然後協助陸續抵達本站的隊員解繩頭等作業。如果這個站是架在懸岩下的話，他還必須負責把隊員拉進來。

在協助隊員下降之前，先將垂降者多餘的繩尾綁在下一個固定點上，以防止上方的固定點臨時脫落。

不穩的下降站

假如上方固定點不太穩固，但垂降又無法避免，那麼請參考以下建議：

■ 最後一個垂降者應該用自己的身體重量來幫助系統固定(坐或躺在岩石上，或把腳支撐在地上)。

■ 倒數第二個垂降者在下降時，應該要順便多架幾個保護點，這樣做可以預防萬一最上方的固定點失效，而致最後一個垂降者發生墜落，這時這幾個保護點可以抓住垂降者。

■ 在下降的那一個繩距底部(這個底部指的不是地面那個)，要架好非常安全的系統，並且將繩子尾端綁牢。

■ 最後一個垂降者應該要再使用一個結實地普魯士繩環做備份確保(見70頁)，並且在雙繩中間再掛一個鉤環，以防止假設上方固定點或普魯士繩環失效而滑出。

■ 最後一個下降者應該要非常小心地垂降，並在經過固定點時順便清除收回。

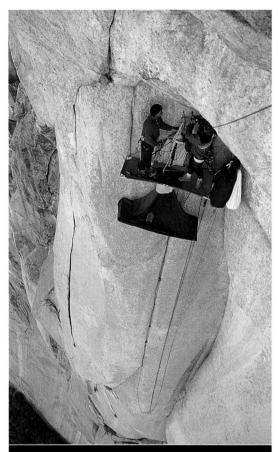

在一個如圖所示的岩壁做高點垂降，需要高超的技術和鋼鐵般的勇氣。

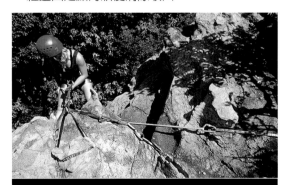

使用多個固定點來架設垂降站，需要包含一些較遠的點，才能將受力平均分散到每一個固定點。

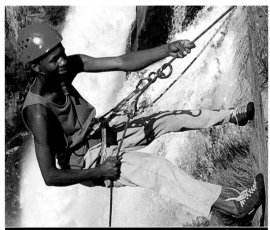

訓練新手時，要選擇一個好的下降位置，另外再加一個PETZL SHUNT制動器來做備份確保，還有安全的主繩，直到技巧完全熟練為止。

攀繩

你也許會問攀登者為什麼有時候要爬繩子，答案是在緊急行動中有可能用得到，甚至是在長路線、多繩距攀登路線，或者是當你在打一條耳片路線，以及只是為了好玩。上升時只需要一條主繩綁在牢靠的固定點上，並且用一種器械來抓住繩子即可，它是某種機械式的上升器(一般都叫它"Jugs"，而在台灣都叫jumar猶馬) 不然就是使用一個磨擦結。

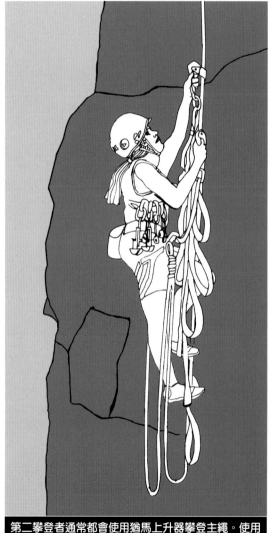

第二攀登者通常都會使用猶馬上升器攀登主繩。使用時，每爬一個間隔，就要在主繩下方打一個繩結，並且上下兩個猶馬都必須與攀登者的座帶聯結。

機械式上升器

有多種不同的型式，像猶馬上升器，它可以幫助你攀爬繩子，一般都是用裏面的金屬齒或輪軸來抓住繩子。SHUNT制動器設計更精緻，它可以被用在雙繩攀升上。

上升所使用的繩結

有很多種繩結可以讓攀升更為容易。最常用的兩種是法式普魯士結及標準普魯士結，這是由一位奧地利的攀登者Karl Prusik所命名的。打這種結最好使用直徑5毫米到8毫米的編織繩，但如果其它都不行的話，可以使用紮實的鞋帶來當做腳環！較長的扁帶環也可用來做法式普魯士結。

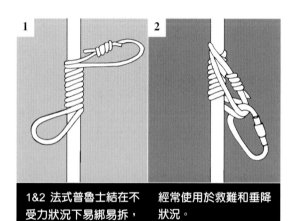

1&2 法式普魯士結在不受力狀況下易綁易拆，經常使用於救難和垂降狀況。

1-3 當使用標準普魯士結時，務必將連接的繩結遠離主繩附近，以避免磨擦力不夠而滑動，在使用直徑較細的繩圈時，有必要在主繩上多繞幾圈。

上升要領

■ 永遠要記住用腳來上升，千萬不要嘗試用你的手臂來拉你的身體。

■ 在攀升的主繩底端綁上一個重量較小的東西(例如一個小背包)，這可以讓你輕鬆地滑動普魯士結或上升器。

■ 在可能的地方，將上升器和你的座帶聯結起來，另外單腳獨立使用一個扁帶環，以防止上面那個繩環的系統卡住。

■ 如果你背著很重的背包，不是晚一點拖上去，就是將它掛在你座帶的鉤環下。(見15和22頁)

下攀，橫渡和撤退

如果攀登經證實在太困難，或天候不佳，這時候就有必要下攀或橫渡以轉移路線，特別是根本沒有垂降點的時候。下攀能夠也應該"在領導下"進行，即第一攀登者向下架設固定點，然後第二攀登者(或最後一位)負責清除，就像先鋒攀登的程序一樣。為了加快速度，通常都會使用"放繩"的方式讓第一攀登者下攀(或乾脆下降)，然後架設固定點來保護第二攀登者也下到同一個位置。雖然下攀這種動作很少有機會練習，但是在你的攀登技術資料庫中，絕對是很有用的一項工具，現在就開始嘗試並多加練習。

橫渡

假如想快速向上攀登但夥伴又不只兩名，橫渡是相當容易操作的技術，第二和第三攀登者(但不是最後一個)把鉤環和扁帶環(通常為了安全使用兩條)鉤在主繩上，然後沿著先鋒所架好的路線向前移動。這同時也可提醒攀登者在經過確保點時要繼續用鉤環鉤住主繩，通常最後一個攀登者走在繩子的尾端並且負責清除裝備。

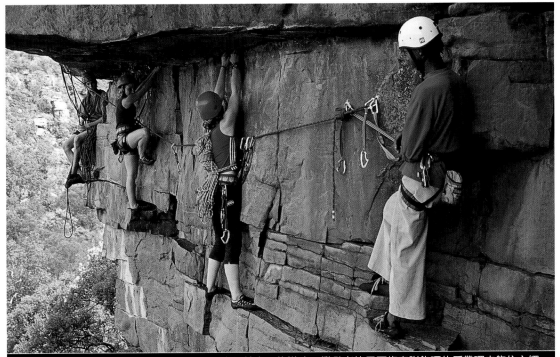

一個成員較多的隊伍正在使用架好的路線來進行較容易的橫渡。攀登者使用兩條有附鉤環的扁帶環來鉤住主繩，這個動作可以使他們在通過保護點時，不用完全解除鉤環又可以安全的通過。圖中，最右邊的人要站在安全的平台上。

緊急作業流程

不管你有多充分的準備，攀岩總是有風險的，由於每一次的緊急情況都不一樣，因此通常是整合訓練、經驗和機智來解決當天的問題。

"凍結"第二攀登者

在某些時候，你可能會面對一個"無法成行"的繩伴，這種情況會讓生理與心理影響以致無法完攀。下面有幾種處理方法：

■ 將攀登者連拖帶拉的拉到你的位置，但這並不像聽起來那麼容易。

■ 用講的(或用喊的)一步一步指導他們移動。

■ 選擇一個好的安全位置，將他們綁好，然候協助垂降下去。

■ 放棄攀登活動，要求全體隊員垂降下去，結束活動。

先鋒者墜落並且受傷

如果先鋒者墜落並且吊在你的下方，你必須先用確保脫出將他綁緊，然後垂降到他的位置協助他。

如果先鋒者墜落在你的上方，你也必須先用確保脫出，然後使用普魯士攀登模式上攀到先鋒者的位置，或是直接利用普魯士攀登到上方固定點，然後垂降到先鋒者的位置來做處理。

在繼續攀登活動之前，你可以先將自己垂降，又或是把先鋒者降到地面或穩定有安全的平台。把一個人放下比拉人要輕鬆得多，即使你在十個繩距中的其中一個繩距也沒問題。

不管發生什麼事情，都不要驚慌失措。如果你覺得沒有把握自己一個人解決問題，先嘗試集中精神，或坐下來等待救援，並且儘可能的執行緊急救護程序。

系統脫出

不管你是擔任確保者或先鋒者，你都要會從確保系統中脫離，以便幫助陷在困難中的繩伴。

■ 鎖住確保器，如圖1。

■ 用普魯士繩環或制動器將通往攀登者位置的繩端綁住。法式普魯士結最好用，因為它在後續的作業中或是受力狀態下都比較好拆，如圖2。

■ 然後在上方固定點上使用扁帶環或繩環做出一個普魯士繩環連結住，並鉤住剛剛完成的法式普魯士結，如圖3。如果你不得已需要用到主繩，請小心規劃，例如你可以選繩子最末端的一段，如果你實在需要它，也不妨切斷一小段主繩。

■ 接著慢慢鬆開確保手，讓受力轉移到普魯士繩環上，並且檢查是否抓得住。

■ 最後用確保方的主繩取適當位置綁一個雙套結聯結鉤環，鉤在上方的固定點上，如圖4。

■ 然後你(確保者)可以開始解除確保，並且將你從系統中脫出。

主繩剩餘的繩段可以另架系統來垂降到攀登者身邊，也能另外安排上升或放繩系統。

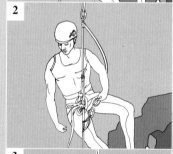

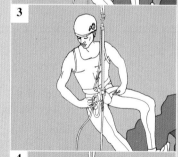

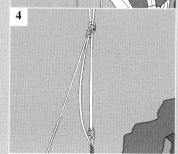

基本的緊急救護作業流程

緊急救護作業是為了用來保護生命，避免進一步的傷害及創傷。記住ABCD四大程序：

■ A就是AIRWAY（暢通呼吸道）。檢查患者脖子有無受到傷害或是鼻子嘴巴有無障礙物堵塞在裏面？吵雜的呼吸聲可能就是有異物在呼吸道的徵兆，如果可能，還會需要用你的手指輕輕地去挖出異物。

■ B就是BREATHING（注意呼吸）。注意傷者呼吸的起伏，或者看能不能探測出鼻子或嘴巴裏空氣流動的狀況？如果沒有一點呼吸，趕快嘗試做口對口人工呼吸，前提是這樣做對傷者和你自己不會帶來危險。

■ C就是CIRCULATION（血液循環）。你能否在氣管(頸動脈)附近感覺到脈動？如果這時候沒有心跳，就有必要馬上做CPR(心肺復甦術)。

■ D就是DECREASED LEVEL OF CONSCIOUSNESS（注意意識清醒程度）。要注意傷者是否清醒、有意識並且能說話，或是他有無反應？嚴重的話，可能需要進一步的急救。

■ 檢查流血狀況。想辦法先做好止血工作，首先直接按壓止血點，如果無效，使用止血帶，後者不到萬不得已不用。

■ 檢查可能受傷的位置，像頭部、背部或頸椎。在未確定狀況前千萬不要移動傷者，你可能需要將傷者固定。

■ 如果背部和頸椎都沒有受傷，將傷者保持一個復甦姿勢(如下圖)。其它傷者的情況還有驚嚇、休克、肢體骨折小擦傷等等，和前面的傷害比較，這些都只能算是次要傷害，千萬不要把明顯的小擦傷擺在更重要的事情前面。用夾板固定骨折的地方(如果小心操作)，將有助於防止更進一步的創傷及神經、血管的損傷。

如果沒把握，就不要動

惡劣天氣、迷路、受傷或者逾時操作到天黑，這全都需要抉擇，不顧一切的往前進，或什麼都不做地等待救援。這實在沒有一個正確答案，因為每一種特殊的狀況都有每一種特殊的做法。通常，無論如何，等待救援最明智。大背包可以保暖，也可以坐在繩子上(或將人包起來)，大家擠在一起可以提供溫暖和安全。小背包裏的一小塊能量食品、一小瓶果汁或水、輕便雨衣及運動衫，還有一個急救包，這些都可以幫助你度過一個不太糟的夜晚。

復甦姿勢(如圖所示)，一位無意識的傷者需要的是通風良好的環境，不能翻身，這樣嘔吐現象才會慢慢停止。

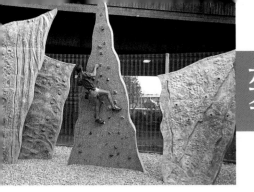

攀登
訓練

對高手來說，攀登運動和許多其它運動一樣，這些年來發生了很多戲劇性的變化。隨著攀岩競賽的舉辦及企業贊助活動，攀登者也開始重視這項運動了，於是這樣的態度造就了強大的訓練需求。

即使你不想成為世界級攀登選手或絕壁攀登者，訓練和健身一樣可以使攀登運動更富樂趣，你投入的越多，經驗就越豐富，但是健身的增加及訓練的強化，隨之而來的就是所產生的運動傷害。所有訓練而產生的運動傷害都是可以預防的，攀登者應該先找出他的特殊需求，然後才來擬定訓練計劃。

現在也有很多提供專業、科學的攀登訓練方法的好書，能滿足那些將攀登訓練看得很重要，並且想參加適當訓練專案的人。

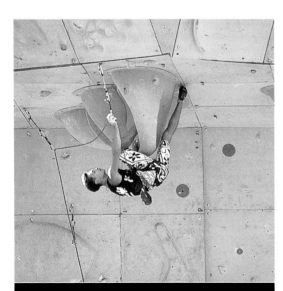

FRANCOIS LEGRAND在一次世界攀岩邀請賽中展示他的傳奇技巧，該比賽是許多攀登者最終極目標。

指導訓練

初學者常問 "什麼樣的訓練對攀登最有用？" 世界最有名的攀登者之一 Wolfgang Gullich說： "最好的攀登訓練就是攀登"。 這可能是滿正確的說法，但大多數的人不可能一週花三天時間跑去岩場，而是找一些替代方案，例如人工攀岩館、附近的抱石場和我們自己蓋的訓練牆，或是 "地下室"。

最弱一環淘汰原則

要想成為一位優秀的攀登者有很多要件，例如：指力、步法、靈活度、耐力、肌力、心智及裝備。Gullich再次強調這些要件的重要性。在法國弗登峽谷一次又一次地嘗試挑戰後，他幾乎熱淚盈眶地說道： "攀岩實在太複雜了" ！因為這時的他已經意識到，他在力量訓練上投入太多時間，而這方面早已是他的強項，卻忽視了靈活性和流暢度。大部份的攀登者經常忽視他們的最弱項，卻喜歡鍛練他們的強項，而這一點對全面提高他們的表現沒有什麼幫助。

試著一一找出你最需要努力的弱點，並且加強集中訓練，當你提高了其中一項之後，再開始展開另一項的訓練，因此訓練計劃將不斷地改變。攀登者的訓練要求自我檢驗及真實性，發現問題、承認錯誤並且隨時注意你的強項和弱項，很可能將是未來在訓練或是攀登中，最困難也是最堅韌的戰鬥。透過良好的訓練，你的實力將繼續支持你攀登，而你的弱項也將逐漸轉變成更深層的力量。

右圖 抱石是訓練健身和技術最優秀的方法，它允許攀登者犯錯並且可以嘗試修正，同時也免除了帶裝備的困擾。抱石的範圍很廣，從小到大，由低至高都可進行。

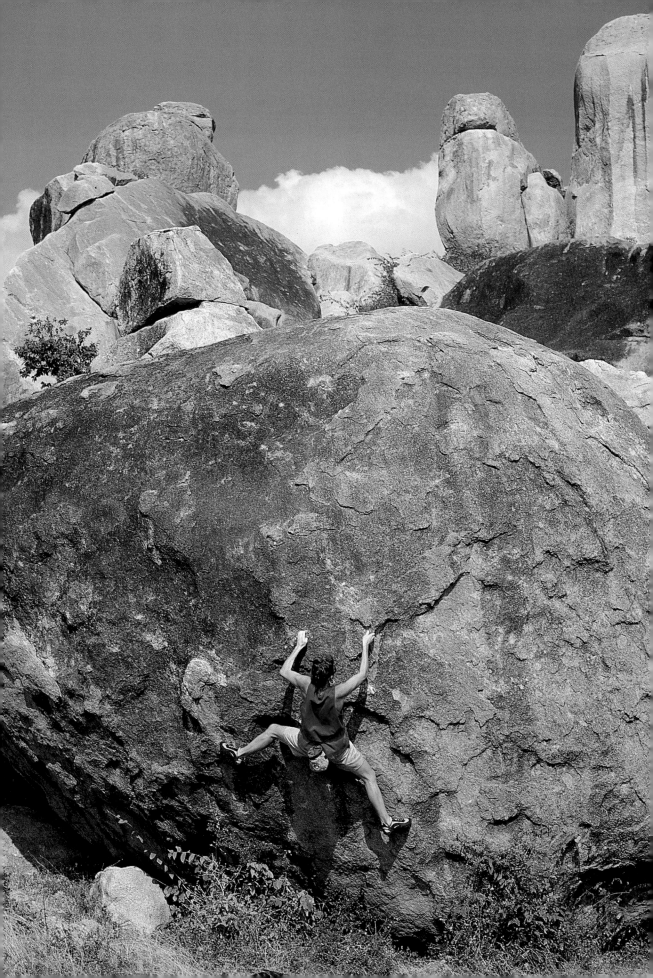

全方位訓練

有一個疑問是：大多數的訓練和力量都被引導到身體使用最多的那個部份，但…到底是哪個部份？在你說"手臂"前請先三思。事實上每一條單獨的肌群和腱群，從腳指到手指，以及臀部到頸部，全都參與了攀登活動。如果你訓練時只針對一小部份，則另一部份將受到傷害和失敗。全身的肌群都必須被均衡地鍛練到，因強大的拉力需要強大的反作用力來保持平衡。

交叉訓練被發現對大多數的運動都有幫助，攀登運動也不例外。慢跑、單車、游泳、有氧體適能、走路和這類的運動都可以提供轉移注意力及有氧的訓練目的。

慢跑對攀登訓練來說，也許看起來有點奇怪，但是它確實可以增加肺活量，還有調節肌肉和肌腱功能。

另外像柔道、體操及跳舞可以提供流暢感及柔軟度的訓練。謹慎地計劃重量訓練可以幫助你增強特定的肌肉群，這樣的訓練並不會像一般人所認為的，把你變成一個大塊頭，相反的，只要將這些活動整合起來，你的身體將會成為一部"平衡攀登機器"。

休養期

遭受到完全 "摧殘"的肌肉群至少需要48小時才能復原，所以假如你訓練的精疲力盡，第二天的訓練將沒多少價值。將你的訓練適當地安排在工作與休息日程表中是非常重要的，就像在每一個訓練期(攀登期)之中，必須安排一個休養期一樣。

理解你在訓練中做什麼

身體實際上是一台高效率的生物機器，像其它機器一樣，它需要能量，也會產生廢物，並且提供控制與回饋機制來防止出狀況。它的效率也可以提高到某一個程度，不過它也有可能在使用過度或錯誤操作時掛掉。

我們每個人的體形都來自遺傳，而且我們沒有辦法(假如有的話)改變這個基礎。基因決定一些事情，像是你的骨骼密度、身高、脂肪數量、肌肉組織、肌腱力量，還有你對攀登的心智觀點。

最容易改變的是體重(透過實際並謹慎的節食)，在基因極限內加強肌腱的力量，事實上，這些資訊已大大地超過一般大眾的想像。

活用肌力和耐力

　　肌肉組織包含纖維，由肌腱和韌帶連在一起。每一條肌肉纖維都由一條神經負責驅動，肌肉纖維沒有所謂只動一半的做法，它要不全動，要不就全部停止，所以肌肉纖維的放鬆休息也同樣很重要，它包含了一套複雜的化學和物理變化。而這種轉變全依靠纖維裏的遺傳基因及生理適應，所以才能被特定的訓練活用。

有兩種方法可以提高肌力：
■當某一特定肌群的纖維數量增加時。
■讓更多的肌肉纖維去執行特殊的拉力動作。

透過以下方法，可以讓肌肉纖維的復原更有效率：
■增加毛細管作用：這可以讓血管周圍的纖維幫忙清除廢物，以防止肌肉纖維無法獲得充電。
■增加粒線體（"細胞的發電場"）：酶和能量（肝糖）儲存在纖維裏，這可以讓選手快速恢復。
■增加有氧功能：新鮮的氧氣可以使肌肉更有效率的燃燒食物，並排出廢物（例如乳酸）。另一個選擇就是無氧功能，這種情況發生在肌肉中沒有足夠的氧氣從食物中釋放能量，這種比較沒有效率，並且還會產生一些有毒物，像是乳酸的廢棄物，只能透過氧氣來排出。堆積起來的乳酸會有灼熱感，這就是攀登者常說的"胖普"，它會讓你的肌肉僵硬，沒辦法移動。

　　只要規律地增加一些特定肌肉群的使用，讓肌肉纖維更加活化，就能減輕訓練所產生的壓力。因此，當肌肉纖維開始增加一些數量，以及依據壓力的類型和頻率，每一個纖維細胞的肝糖儲存能力，和關鍵酶的數量同時會跟著開始提高。此外，肌肉群周圍的血管數量增加，部分的血酶數量也會產生變化。

　　肌肉的大小並不是衡量攀登者能力的絕對標準，有趣的是，當肌肉增加一倍時，效率卻只增加50%-60%，所以大肌肉不代表就是最強壯的。反而纖維的保養才更加重要，其中基因也佔了極大的關鍵部份。有關力量的說法也很有趣：體重的比值（力量和移動的體重有關）有很大的影響，所以輕盈的攀登者通常比大塊頭攀登者的表現要好得多。當然，這跟需要行軍的長途山岳攀登或十分費力的路線又不一樣了。

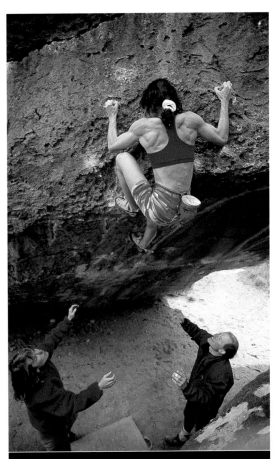

規律並且反覆使用某一特定的肌群使之漸漸適應，可以更大幅度地提高攀登能力。

肌肉的"使用效率"也是同樣重要的,這和肌肉間的協調有關。身體中各部位的肌肉活動絕不是只靠單一肌肉群的收縮就可以解決,它是靠幾十條,有時甚至是幾百條肌群在複雜地相互作用。訓練這些肌群在同時間動作,構成了攀登訓練的大部份內容。建構這些連續性的動作,需要流暢且有效率地使用肌肉,同時為了避免能量浪費或平衡協調等問題,每一組動作都需要恰當的補充肌群數量,這個過程我們稱之為建構本能反應模式。

本能反應模式

想像你在騎單車,你不用考慮下一步要做什麼對嗎?那是因為你早已建構了騎單車的本能反應模式,或是一種你可以不經思考就能用單車移動的模式。

同樣地,透過攀登訓練,可以幫助你建構一個在大範圍裏能夠自動移動的攀登本能反應模式,而心智和身體只需要做一些關鍵的小調整去面對這樣的環境。

心智的重要性

在這裏可以很公平地說,至少有75%的事故,都是因為攀登者的心智喪失才墜落的,而不是身體的因素。

成功的攀登取決於不變的因素(像岩石或繩子上的重量),和可變的因素(主要是敏捷的身體反應)之間微妙的相互作用。我們每個人都可以花好幾天的時間去想每一步該怎麼做,這樣根本不可能走錯一步。而在攀登時如果能夠充滿自信,你就會解除所有的恐懼與不安。

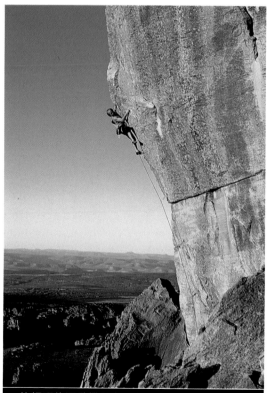

一位輕巧的運動攀登者,在一條險峻的路線上可能表現遠比平常更加出色,這就是敏捷和不屈不撓的精神。

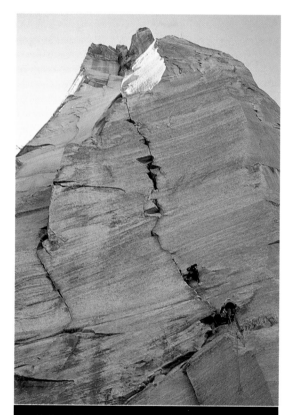

一位稍重的攀登者在一條長程的多繩距路線上做傳統攀登,這需要擁有更多的肌力和耐力。

在攀登的任何特定時間裏，你的身體都應該採用"三合一"的方式來執行任務：心智(心理成份)，自律神經系統(呼吸、消化、心律及排汗)，以及運動神經系統(你所控制的肌肉)。不管你喜歡與否，這三項總是相互作用。

覺醒

在攀登中，覺醒這個名詞是表示身體已經處於準備好的狀態下。覺醒的程度主要反應腎上腺素與去甲腎上腺素之間的比率，這是兩種在壓力下大腦所分泌的激素。腎上腺素是屬於"戰鬥"或"逃走"激素，這使得身體能超越正常的極限，在攀登中，這種超越可能是一件好事，但是之後可能會降低肌肉的協調性，並且導致攀登困難路線時，敏銳的原動力降低。當你受到強烈刺激時，體內的腎上腺素會增加，並且加速你的心跳頻率和呼吸。

恐懼也會刺激你的腎上腺素，讓你力氣大增，但同時也會使得汗流浹背及降低協調性，例如在結實的懸岩上攀登，可能會因為你處於技術路線不利的因素，而忽略了細膩的腳法與手部技巧，但是透過覺醒可以幫助你克服絕望，因此不同的攀登也會產生不一樣的覺醒狀況。

控制覺醒

- **呼吸**：有規律的深呼吸通常可以幫助你冷靜，並且使你有時間去控制狀況。為數頗多的攀登者在難度路線或比賽前後，根本幾乎忘了呼吸。
- **透過積極想像**：閉上眼，想像你已經成功完成一個令你擔心不已的動作。你越逼真地在心中想像那個完成的經驗，你就越容易看到那條路線。
- **不要把攀登看得太嚴重**：即使你不能完成這條路線，你的生命會有任何不同嗎？在心裏面輕輕地微笑著，讓事情正確輕鬆地進行。

- **為自己提高正面的期望**：千萬不要想"這是我遇到過最難的攀登"而要認為"我已完成過許多幾乎一樣難的攀登，所以這一次我也能順利通過考驗"。
- **想像成功**：不要想像你會如何失敗，而是告訴自己會如何成功。像唸咒般的重複："我能做到！我能做到！"
- **起攀前放鬆你的身體(舒緩緊張)**：花幾秒鐘或幾分鐘的時間積極地放鬆緊張的肌肉，安靜地坐下，並且想像(感受)每一條從腳指到頭部的肌肉漸漸放鬆。

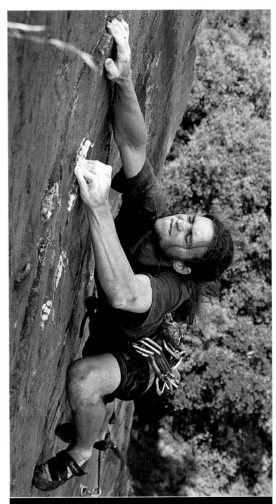

為了迎接某一項特殊的攀登挑戰，攀登者必需學習並迎接即將來臨的最佳覺醒狀態。

運動傷害

運動傷害很容易成為訓練和攀登中最讓人擔心的事。無論如何，根據一位運動物理治療師的看法，她所碰到跟攀岩有關的運動傷害有80%都是可以預防的。那麼該如何做呢？

預防運動傷害

■**暖身及伸展**：每次攀登前必做！即使一個沒支撐好的動作也會導致輕傷，就算它在短時間內可以自行復原，但如果不斷累積，可能會導致將來造成肌腱撕裂傷的危機。

■**永遠從低強度的動作開始**：直到關節、肌腱及肌肉都已準備好應付"強一點的路線"。

■**勿好高騖遠**：想成為一流的攀登者至少需花費4-10年的訓練時間。

■一旦感到疼痛或嚴重不適馬上立即停止，注意身體所給你的警告訊號。

■**當心寒冷的情況**：低溫容易造成肌腱受傷，而寒冷會使疼痛的反應變得遲鈍，因此讓傷勢被忽略。

■如果紅腫發炎，一定要停止所有活動，直到完全復原。

■**知道什麼時候放棄**：大部份的運動傷害都發生在攀登者明知無法抓住某一個點時，卻仍愚蠢又不顧死活地向前衝。

■在開始疼痛發炎前就用膠帶綁住重要的關節，例如手指、膝蓋和腳踝。

運動傷害的治療和復健

估計受傷的嚴重程度。如果有聽到聲音(肌腱拉傷會"啪"的一聲，或關節會咯啦一聲)，感到劇痛、腫大或痲痺，就要徹底停止訓練活動五天至一週。並且考慮請教合格的運動醫生或物理復健師。

立即治療：R·I·C·E

R — **休息(Rest)**：儘速固定肢體或關節，即使受傷後突然感覺"好多了"，這時候有可能是身體的自然疼痛抑制系統在欺騙你。

I — **冰敷(Ice)**：用冰敷處理或是浸在冷水中以減輕紅腫現象。

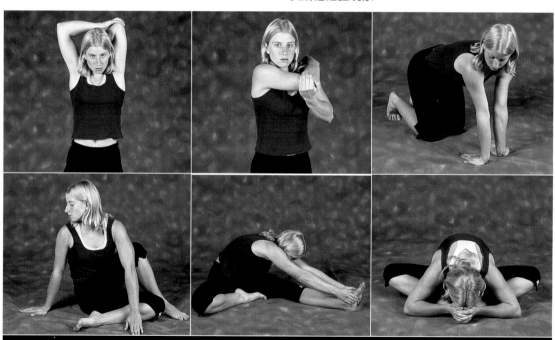

幾個關鍵的伸展操。在開始訓練前，請務必嘗試伸展你的每一條肌群及韌帶。

C － **貼布**(Compress)：使用彈性繃帶或類似的東西綁住肢體或關節，可以減輕紅腫，並且幫助固定。

E － **抬高**(Elevate)：將肢體抬高到高於心臟的位置，可以阻止過量的血液流出，並減少紅腫。

長期治療：康復

在治療過程中循環系統是非常重要的。肌肉治療比韌帶或肌腱快，因為它們有很多血管提供營養，對肌肉來說，每一個療程大約需要2-3天，可是肌腱和韌帶卻需要一到六週的復原期。

康復階段

■ **休息** － 第一階段要求完全不可以使用受傷部位。

■ **休息之後是活動** － 這時應在受傷部位輕輕地活動，有助於血液流動，但要非常小心，並且循序漸進。另外關節和肢體也可以很小心地進行一些非侵略性的活動，只要發生劇痛或持續的陣痛得立即完全停止動作。

■ **阻力訓練** － 一旦受傷部位可以正常活動，就要在受過傷的部位施以持續的柔軟阻力(負重)訓練。在休息期間，可以用熱敷袋促進血液循環，而在此階段應進行完善地伸展練習及一些出力的動作。

■ **最後階段是重新訓練** － 透過循序漸進的重新訓練計劃，受傷部位已逐漸恢復到攀登狀態，從低強度開始不斷重複。在這一階段千萬不能急！如果感覺疼痛，請回到第三階段。

開始執行訓練計劃

■ 將你的強項和弱項分別寫下來，然後請好朋友幫你確認問題的所在(當看到這些批評時不要生氣)。

■ 訂出一週內你期望的訓練次數和時間，然後擬一份進度表。

■ 訂出長程目標：計畫一年當中所有的訓練時間(不管是否在攀登季)和主要想訓練的攀登型態。

■ 使用本章建議(或其它任何資訊)幫助你選擇基本弱項的訓練計劃。

■ 在訓練時盡量達到加強力量(短路線，一系列高難度動作)、力量的持久性及耐力(一系列簡單動作的路線)三者之間的平衡。持續目標對準你的弱項，但也要加強你的力量訓練，牢記長期目標。

■ 設定一個短程目標以配合你的訓練計劃。例如要求自己於兩週內完成在一條路線內做出40個抬腿動作，並且都是大點的狀況下輕鬆完攀；或是在附近的天然岩場使用上方確保方式完攀一條5.12b路線。

■ 配合訓練計劃安排活動。運動前不要忘記暖身及伸展，以及運動後的收身操及恢復期。

在每一個訓練及攀登季前

■ 暖身操 － 約5-10分鐘的輕有氧動作。例如慢跑、跳繩、單車或快走等動作，直到你的心跳開始加速。這不是一個需要全力衝刺的劇烈運動，只是想使循環暢通、關節潤滑一下而已。

■ 至少做5分鐘伸展操 － 一般的伸展操就可以了，攀登運動所需要的伸展操請見上頁。

請記住好的伸展操幾乎都是靜態的，所以不要猛拉或猛壓你的活動部位，也不要用力到感到疼痛。當你碰到阻力時先保持不動，然後嘗試再施壓一點即可。

■ 伸展操後花一點時間回想一下，這個特別的訓練計劃及目標是什麼，為你自己的訓練或攀登做好心智準備是非常重要的。

■ 在有問題的關節或肌腱綁上膠帶。使用彈性膠帶以支撐住你活動的關節，例如手肘或膝蓋，而手指和手腕的部份則用硬一點的膠帶來纏。(見48頁如何為手指及手纏膠帶)

■ 最後，如果你的訓練期包括攀登活動，在你攀登困難路線前，不妨先在簡單路線上做5-10分鐘的攀登當做是暖身操。

訓練計畫範例

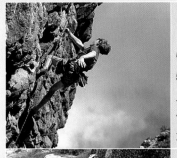

一月：非高峰期，主要訓練期的前六個月。

持久力或有氧耐力：在低強度到中強度路線大量攀登，連續性的長路線移動以不給你或你的肌腱造成壓力為原則，每做一套50個動作或更多之後，休息15分鐘。 在簡單的路線上做多次反覆上攀及下攀動作，然後在非常簡單的路線做一次先鋒攀登，以讓你有自信來開始訓練"轉移技巧"這項技術。慢跑或單車也可以增進心臟心血管的活動能力。

二月：非高峰期，持續不適應，但有進步。

伸展：持續持久力的訓練，在後半期增加困難動作，重覆執行一套6-12個困難動作組合。在接下來的幾個月份裏開始抱石，盡量避免小點，以便於讓你還沒準備好的肌腱保持一定的狀態。一些直接的重量訓練是有用的，不過要避免過重，並且嘗試加強你的柔軟度。

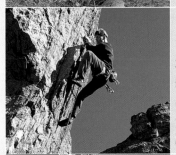

三月：嚴酷的月份。增加體適能運動，加強力量，提高持久力。

無氧耐力及爆發力：在訓練之中，**25%**為持久力的訓練；25%投入力量；25%作為無氧訓練(在一條高15-40個動作的長路線上，做高強度、肌肉無法充份休息的路線攀登)，以及間歇訓練(每10-20個動作，休息1分鐘，重覆3套再休息15分鐘，之後全部重新開始)，逐次增加強度；最後25%是爆發力訓練(在一條短的3-6個極難的動作上攀登，然後休息15分鐘，再重新開始)。

四月：強化本能反應。將你的程度開始調整進入高峰期。

綜合訓練：在岩壁或人工岩牆上做多條簡單到極限的路線攀登，最好使用上方確保方式，可以讓你比較放鬆，然後再花一週的時間來訓練力量和爆發力(盡量避免產生像"攀登疲乏"這種不好的本能反應)和無氧耐力，這個段落可以是抱石攀登期，也許初期會有點難，但後面會越來越順。

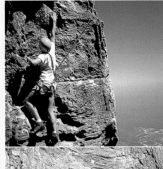

五至六月：主要訓練期。設定一個現實的目標，但不要忘記其餘的重點。

技巧、心智和生理：處理困難路線。在攀登前，要做好伸展、暖身和情緒準備。想像你的攀登計劃，確認你已做好攀登準備，讓你紮實地基礎訓練提供飽滿的信心。在每一個"艱苦訓練"後休息幾天，並且攀登一些比較容易或不同的新路線，假如你原來是做傳統攀登，這時改運動攀登；假如你平常都是在抱石，這時改嘗試人工岩牆或上方確保攀登。不妨把難度降低一點，好玩就好。

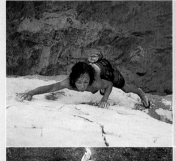

7月：後訓練期。許多攀登者都會在此時開始休整，或稱之為暫停痛苦攀登期，這可以讓你準備第二個訓練期。這段時期的訓練非常不一樣，例如冰攀、深水自由攀登，或在不同地區及國家進行攀登。

轉移方向：在這個月裏，將正式攀岩遠離你的心中，做一些輕鬆的攀登活動，來控制雙手。建議你不妨從日常艱苦的訓練和攀登中徹底休息。

8月：第二後訓練期。假如你上個月非常放鬆，你應該覺得休息充分，並且已準備好回到攀登訓練中。

伸展與爆發力：這段時間進展最快，所以要集中火力在此，抱石是個好主意，小心肌腱部份，暖身一定要做足。持久力和耐力的訓練仍要佔50%的比例，趁精力充沛時重複短系列動作及加強本能反應，但記住在這一時期不要訓練過度。

9-10月：第二訓練期。回到峭壁上，繼續未完成的計劃，或選擇新的地方。傾聽你的身體，除非身體已準備好"大的攀登"，否則你必須再繼續訓練，直到身體和心智都達到合適的狀態為止。

技巧：攀登很少會屈服於壞的技巧。集中你的注意力思索問題和解決策略，然後馬上敲定。對於使用較好的攀登技巧時，要有心理準備你的成績可能會下降。

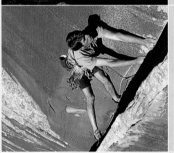

11月：加強月。評估你的強項和弱項。

矯正訓練：如果爆發力是你的弱項，不妨開始加強基礎為明年做準備，但如果你的力量及持久力很強，那麼就要加強技巧性的訓練。本能反應只能在精力充沛的情況下才有作用(疲勞的時候重複一些動作，或使用壞的技巧，會造成不利的本能反應)。如果問題在心智，就做些簡單的動作來建立信心，請好朋友幫你指出你的強項，將會有完全不同的感受！

12月：休整月。大約每週停止攀登一次，讓你的身體真正復原，然後你就會非常渴望回來攀登。

備註：這個時間表假定七天為一個週期，包括兩天週末，你大部份的攀登訓練可以如期完成，並且在**12個月**裏面安排有**3個月**是訓練高峰期。這當然也適用於純天然攀岩運動，因此如果為了競賽或是做高山攀登，所強調的重點將會有所不同。

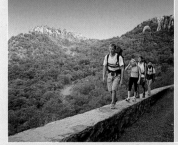

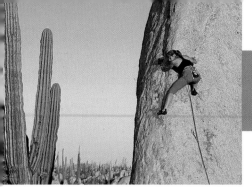

挑 戰

未來

這個時候你也許已經準備好要檢測你的攀登運動了,那麼你如何開始呢?

■參加一個攀登俱樂部／學校,那裡有訓練有素的指導者。

■跟隨一些有經驗的攀登者去攀岩。

■在一些室內攀岩館和岩場嘗試練習一些基本動作。

■找一位志同道合的繩伴,然後全靠自己。

　　第一種選擇毫無疑問是最安全的,而且大力推薦。雖然可能花費最多,但是和收獲比較起來,你會發現這樣的花費絕對是值得的。

　　第二種選擇也不錯,假如你能找到前輩帶你的話,並且他們也都能保證自己的安全!但並非所有"老的"或"有經驗的"攀登者都是好老師。記取他人的經驗教訓和用眼睛仔細地觀察,是最好的開始方法。

　　最後一項選擇是最冒險的,也是最有潛在危險的方法。這並不是說"千萬不要這樣做",因為攀岩本來就是冒險的活動,而真正的冒險活動本來就會藏有危險因素。其中的竅門就在於如何減少危險,又不失冒險的感覺。

　　不論你如何選擇,永遠都要掌控危險因素。也許最重要的方法就是一再地檢查－座帶、繩結、固定點及確保點等等,並且祝你玩得盡興。

右圖 一位攀登者正在一座可怕、令人暈眩的TAS-MANIA海邊圖騰岩柱高點上。 在塔斯馬尼亞海岸邊也有許許多多這類驚人的懸崖峭壁。

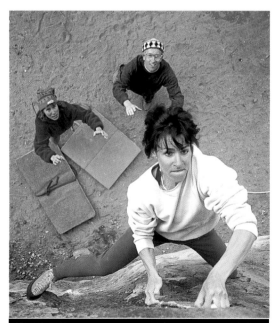

美國德州的HEUCO TANKS岩場中一座完善優質的BOBBI BENSON抱石區。從抱石場到大岩壁還有冰壁,美國可說是擁有各種令人驚奇又刺激的攀登運動。

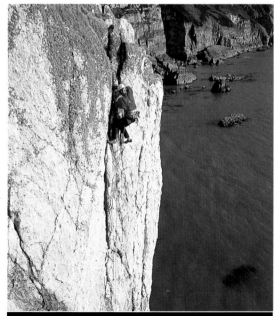

在英國威爾斯的GOGARTH的水上攀登,能讓攀登的冒險特性表現得淋漓盡致。完全地暴露感、錯綜複雜的岩壁和保護點,這一切可說是非常符合英國的傳統。

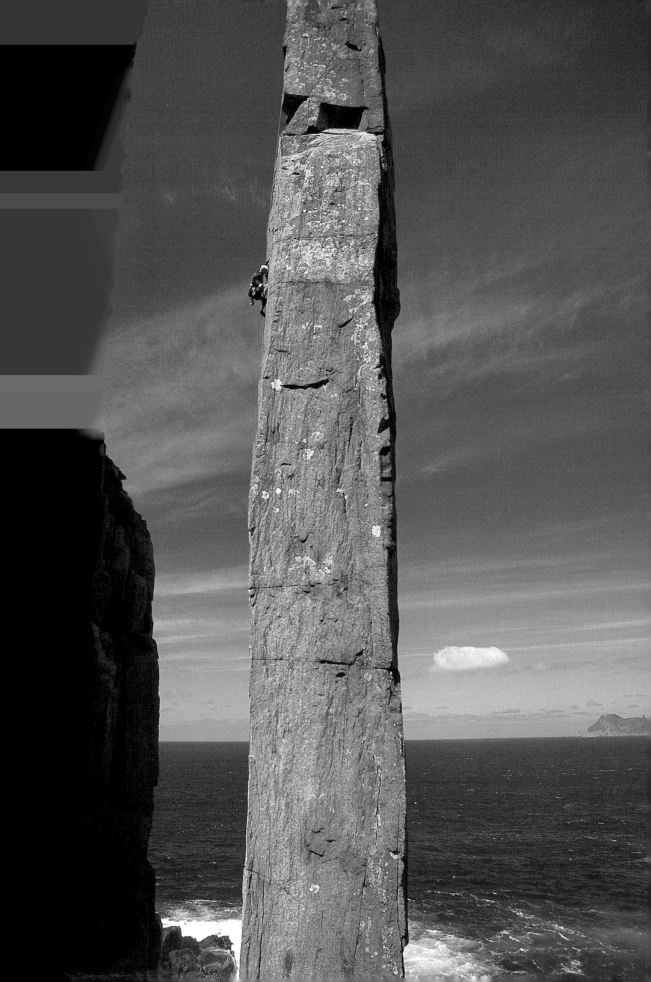

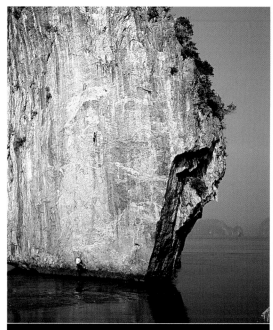

在越南下龍灣優質的石灰岩上攀登。水道、洞穴和不可思議的鐘乳石，再加上異國風情，使這裏成為理想的攀岩聖地。

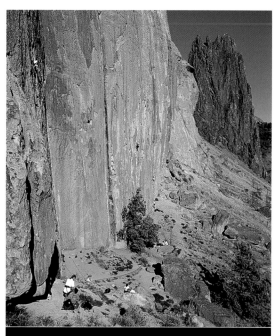

美國奧勒岡的SMITH岩場，這裏擁有大量的砂岩，至今仍是傳統攀岩及運動攀登者最鍾愛的一座沙漠攀登場地。

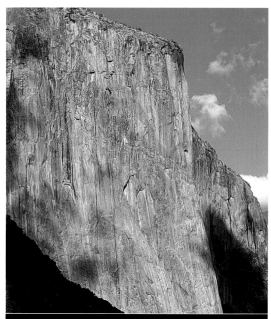

美國優勝美地國家公園的EL CAPITAN，其高聳的大岩壁，擁有全世界最著名的大岩壁攀登路線，不論是人工攀登或自由攀登都很適合。

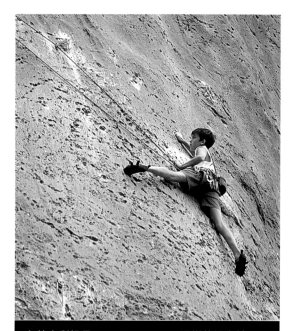

在義大利像是FINALE LIGURA這樣的沿海地區，有許多優質的石灰岩地質，適合各種等級的運動攀登。

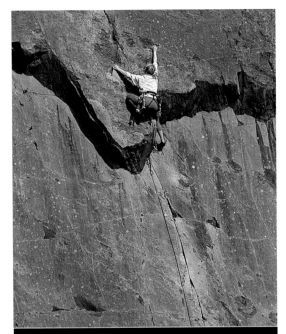

在英國北威爾斯的DERVISH有一些板岩岩場,一位攀登者正在一條經典路線上。 這是一種滑得出奇並且會讓人"斷頸"的板岩地形。

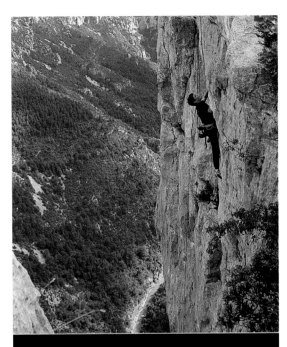

法國南部的VERDON峽谷被認為是運動攀登者的天堂,這裏有上百條長距離的耳片路線。

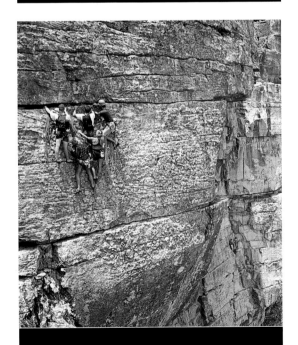

南非開普頓的桌山擁有質地細密的沙岩底形,它提供了超級"冒險"的攀登活動。

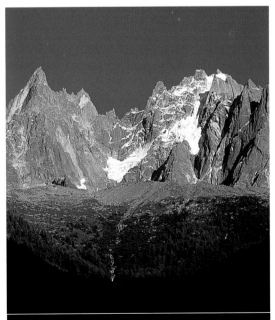

位於法國、義大利及瑞士交界處的霞慕尼(CHA-MONIX),它擁有冰河及冰攀等客觀因素,再加上純攀岩的挑戰,是高山攀登者的完美運動場。

攀登倫理與環境保護

有些攀登者不斷地宣傳他們的攀登英勇事蹟，因而導致其他人的反感，但為什麼大家會大驚小怪呢？畢竟，攀登"不過是場運動"而已。這話沒錯，像其他的運動一樣，攀登擁有自己的規則和倫理，雖然這些行為標準，並沒有白紙黑字刻在石柱上，但人人都非常清楚。

有些極有名的攀登者早就"破壞規則"了，例如在岩壁上釘上長繩梯的爭議仍然非常激烈；還有義大利人Cesare Maestri，經常聲稱自己是攀上風雨飄搖的Patagonia Cerro Torre的第一人，以及斯洛凡尼亞人Tomo Cesen 從喜馬拉雅山聖母峰南壁爬上去的許多問題也被提出來討論。因此，"絕對真實"的主張是不存在的，所有的問題也都是有爭議的，這和今天的倫理規範都有相關。

自然潔淨攀登聲明

目前已被接受的術語和攀登倫理規範如下：

On-sight Flash：自由攀登路線，從底部到最高點，事先無任何已知資訊(資料)，包含相片或從其它攀登者提供的路線記錄。在攀登過程中任何器材都已先置於先鋒路線上，不允許中途休息。

Flash：自由攀登路線，事前你已看過別人爬過，或已提前了解攀登資訊。

On-sight：路線攀登方式與On-sight Flash相同，但如果路線太困難，你可以重複某個段落，或者在中途休息。

Redpoint：可以事先進

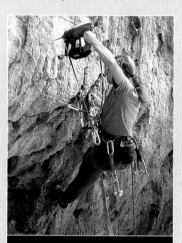

Lynne Hill 在泰國某天然岩場上設置一條耳片路線，在該地區使用耳片保護是被允許的。

行攀登路線的練習，也可以是全程或分段落完成。當你覺得有自信可以完成時，以自由攀登模式一次完攀(按照高難度運動攀登和傳統攀登的公認標準)。

Pinkpoint：這是一個半官方公認的攀登術語，是指把工具(例如快扣)留在上攀路線上，然後在事先安裝好的工具狀態下做Redpoint。真正困難的懸岩地形運動攀登路線上，

通常不會在Redpoint或Pinkpoint上做區分。

以上所說的主要是指運動攀登路線或短程攀岩路線。在極限地高山或大岩壁攀登中，經常會產生變數，通常在極限的狀態下，單純的生存是唯一的需求。從整體來看，攀登中真正的困難是你是否在意別人對你的行動評價。

攀登者最終的目的是不借助任何幫助，或事先了解而自由攀登。攀登者應該保持環境的原貌，給未來的攀登者來完成路線，這可以讓攀登運動得以進行。

其它攀登倫理和禮節

在攀登中，"偷竊"別人已經工作很久的成果是不道德的。如果你想聲明擁有"正在進行中"的路線時，可以在第一個耳片上做一些繩子的記號，通常是紅色的。但是佔據著那些你永遠也不可能攀登成功的路線，也是有問題的。

千萬不要認為，如果你不使用耳片或抓點就無法攀登的路線，別人也一定無法自由攀登，因為新的裝備和新的訓練技術將會產生新的可能對策。給下一個世代的年輕人留點機會吧！

環境保護

許多攀登者聲明他們喜歡攀登的原因是因為熱愛自然，並且喜歡享受戶外，這是很重要的一點，但無論如何，由於有攀登者的存在，環境就會受到嚴重的影響。並且隨著人數的增加，我們不可避免地在一定程度上改變著周圍的環境。

在世界上許多地方，自由出入攀登的地區正在遭受威脅，土地所有者與管理者正在擔心不斷增加的攀登人口。因為只要一個不小心地攀登者丟了垃圾沒有清除，或破壞了地形，所有的攀登者將會被貼上不負責任和自私的標籤。

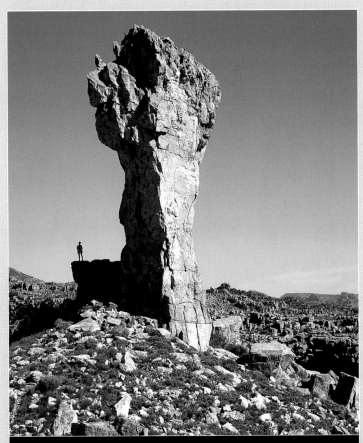

南非塞德堡的Maltese十字岩位於崎嶇不平又原始的荒野中，保護像這樣的地區不受到破壞是永遠的挑戰。

岩場守則

■ 盡可能在離開岩場時保持原狀，甚至更好。

■ 盡可能讓岩石保持自然，不要為了增加一個把手點把岩石敲裂或用膠水黏貼，以及鑽洞或打上不必要的耳片。

■ 盡量使用已經開闢的小徑進出岩場。

■ 提前發現該地區的限制，並尊重這些規定，不論是鳥巢、植物的種類、非耳片安裝區或其他考量。

■ 盡量少使用鎂粉，以免留下大量白色斑點，不然嘗試使用一些接近地表顏色的粉。

■ 宿營時盡量避免破壞週遭環境，例如使用瓦斯爐優於燒柴火；將所有人類產生的廢棄物全帶走；勿在小溪隨意清洗；在大溪或河流清洗時最好使用可分解的肥皂。

■ 帶走所有的垃圾，包括煙蒂和火柴。

■ 當另一隊人馬在附近攀登時，請不要大聲放音樂或講髒話，這會冒犯那些想安靜享受自然的人。

你有責任保護環境，這樣才會保證攀登地區繼續對外開放。

使用手冊指南

一旦你開始尋找攀登地區,你將發現市面上有各種手冊都很好用,好的手冊非常有用,但不好的手冊可能就會產生誤導。好的手冊一般都簡單扼要,只提供基本事實,如路線名稱、級數、首攀日、首攀者的姓名,以及基本的保護點附加資訊、關鍵動作、長度、繩距數目和任何特別需要小心的地方,例如"避開第三繩距尾端的毒藤"!

另外也要記住每本的地形及標誌也可能會有所不同。

攀岩分級系統

國際山岳聯盟	法國	美國	英國 (技術級別)	英國 (嚴格級別)	澳洲 SA/NZ	德國
I	1	5.2		溫和	9	I
II	2	5.3		難	10	II
III	3	5.4		有點難	11	III
IV	4	5.5	4a	嚴格	12	IV
V-					13	V
V		5.6	4b	有點嚴格	14	VI
V+	5	5.7	4c		15	VIIa
VI-		5.8	5a	非常嚴格	16/17	VIIb
VI	6a	5.9		E1	18	
VI+	6a+	5.10a/b	5b		19	VIIc
VII-	6b	5.10c/d		E2	20	VIIIa
VII	6b+	5.11a	5c		21	VIIIb
VII+	6c	5.11b		E3	22	VIIIc
VIII-	6c+	5.11c	6a		23	IXa
VIII	7a/7a+	5.11c		E4	25	IXb
VIII+	7b	5.12a/b	6b		26	IXc
IX-	7b+/7c	5.12c		E5	27	Xa
IX	7c+	5.12d			28	Xb
IX+	8a	5.13a	6c		29	Xc
X-	8a+	5.13b		E6	30	
X	8b	5.13c/d	7a		31	
X+	8b+	5.14a		E7	32	
XI-	8c	5.14b	7b		33	
XI	8c+	5.14c	7c	E8/9	34	
XI+	9a	5.14d	8a	E9	35/36	

附註:所有的分級系統都是屬於開放型,上表列舉的是在本刊印刷之時所有的最高級別。很難比較兩種級別相近的攀登,更不用說在不同國家的攀登和不同類型的攀登之間進行比較。上圖只是純粹的攀岩分級,一般來說,運動攀登使用法國的系統分級,其它的分級系統指的是傳統的攀登,雖然它的規則並不嚴格,在攀登前,請檢查你要進行的攀登是完全有耳片保護的岩壁,還是需要傳統裝備的攀登。

抱石攀登

在巴黎附近的楓丹白露，被認為是現代抱石運動的故鄉，分級依據法國楓丹白露的力量分級，從Font 6a到Font 9a；而美國是用John Vermin在1980年創的標準，從V1到V14。

人工攀登

人工攀登級別從A0('拉'一件工具以協助你克服困難的動作)到A5(非常危險，有墜落失敗的可能)。

高山攀登

高山路線根據數個體系所全面制定出的級別。德國衡量標準從I到VI；法國的級別從F － 簡單，PD － 中等，AD － 較難，D － 難，TD － 非常難，ED － 極難，ABO指的是超難。

混合路線

結合純攀岩和人工攀登以及其它客觀困難後，對路線從多個方式來進行衡量。所以Badlands在一條高度約1500米(4500英尺)的困難路線，定級的標準為VI，5.10，A3，WI4+。這裏的VI表示高山攀登級別6；5.10表示在YDS － 優勝美地系統或美國十進位自由攀登級別 － (例如和在史密斯岩的熱岩上的5.14比起來容易得多，但在呼嘯的八級大風中攀登就又是另外一回事了！)；A3是人工攀登級別；WI4+表示冰攀攀登級別，意思是水冰4+級，這些級別結合起來告訴你這條路線應該要非常非常地認真對待。

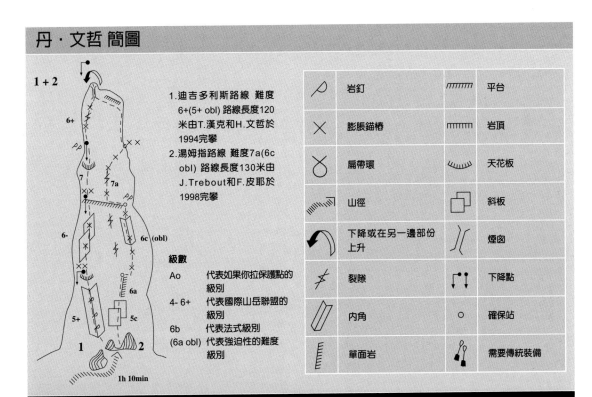

丹·文哲 簡圖

1. 迪吉多利斯路線 難度 6+(5+ obl) 路線長度120米由T.漢克和H.文哲於1994完攀
2. 湯姆指路線 難度7a(6c obl) 路線長度130米由J.Trebout和F.皮耶於1998完攀

級數

Ao 代表如果你拉保護點的級別
4- 6+ 代表國際山岳聯盟的級別
6b 代表法式級別
(6a obl) 代表強迫性的難度級別

符號	名稱	符號	名稱
	岩釘		平台
	膨脹錨樁		岩頂
	扁帶環		天花板
	山徑		斜板
	下降或在另一邊部份上升		煙囪
	裂隙		下降點
	內角		確保站
	單面岩		需要傳統裝備

好的導覽書通常都附有"簡圖" － 攀登的路徑可參考圖解，畫有上攀路線的"照片簡圖"最好用。如果你知道各種約定與符號，簡圖將可提供很多訊息。

攀岩字典

繞繩下降Abseil：一種安全控制繩子下降的方式，其速度是藉由主繩磨擦過身體或下降器所產生的磨擦力來控制快慢。

附繩Accessory cord：用在下降時的輔助繩環或普魯士環(通常直徑4-8mm)。

自動輪軸裝置(或保護器) ACU(ACD)：一種有彈簧的保護器裝置，操作時需收縮輪軸放入裂隙後，再張開輪軸撐住裂隙內緣，藉著槓桿力咬住岩壁。

輔助攀登Aid climbing：攀登時使用岩釘、岩楔、自動輪軸保護器和其他保護器材，以達到上升的目的(一般也叫人工攀登)。

高山攀登Alpine climbing(alpinism)：傳統上指的是冰河、雪地健行或更高的山峰和攀登到陡峭的山頂，通常登頂代表了攀登者的能力與速度。

固定點Anchor：讓主繩或繩環聯結在岩壁上的一個點，可以是天然的(樹木或岩石)或人工上去的(耳片、岩釘或岩楔)。

上升器Ascender：一種機械裝置，可以用來沿著主繩上升，通常一次使用兩個(請參考猶馬上升器)

重心轉移Balance move：一種攀登移動的方式，它不需要好的手點，主要是黏附在岩壁上的腳法技巧。

確保Belay：一種在主繩上執行墜落制動的方式，這個系統包括固定點、確保者和確保器，執行確保意指負責控制住主繩以避免攀登者墜落。

大岩壁攀登Big walls：技術要求嚴苛的長距離路線，通常需要數天才能完成。在這裏不是每一個繩距都需要攀登者攀登，機械式的上升器通常被使用於跟隨著領隊的第二攀登者。

耳片Bolt：一種在岩壁上鑽洞後將錨樁固定掛在上面的金屬物品，以便於確保或執行攀登保護工作，有膨脹式、植膠式或甚至是火藥槍式。

抱石Bouldering：在任何一塊小岩石面或岩壁上，包括人工岩牆上做不使用繩索的攀登。

自動輪軸保護器Camming device：請參考ACU。

鉤環Carabiner(crab)：一種金屬器材，可以一邊開關(開口)，用來聯結有保護作用的繩環或主繩，以及一般在攀登中所需使用到的確保器。

歐洲安全認證CE：一種歐洲標準安全規範系統，它強制認證在所有保護器材上(像攀登裝備)。

碳酸鎂粉Chalk：用來保持手掌乾燥的粉。

岩楔Chock：請參考nut。

下降器Descendeur：一種增加磨擦力以便在下降中允許器材在繩子上向下慢慢移動。

Flash：第一次攀登路線就完攀而且沒有休息及墜落，但有事先提前了解攀登資訊。

裝備Gear：攀登裝備的統稱，但在這裏通常指的是保護器材。

級數Grade：由攀登者一致同意對攀登或路線的難易度所訂定的數字。

六邊形岩械Hexcentric(hex)：一種被動型的六邊形岩楔，除了可以放置在平形邊的裂隙中，也可以放在內深外窄的錐形裂隙裏。

擠塞Jam：將手、腳(或身體的其他部份)塞入岩縫以獲得支撐點。

猶馬上升器Jumar：上升器的原型設計，一種有牙齒可以咬住繩子的金屬裝置，並且也可以意指使用這類上升器爬繩子上升的技術。

鉤環Karabiner(krab)：請參考 carabiner。

編織繩Kernmantel(rope)：尼龍或纖維所編織而成，由繩蕊及繩皮構成。

側拉Layback：一種藉著裂隙或岩角上升的模式，主要用手拉同時並用腳踩出反作用力。

環保裝備Natural gear：由先鋒攀登者架上保護點，然後由第二攀登者清除，例如岩楔和自動輪軸保護器(不事先鑽洞打上耳片)。

岩楔Nut：一種楔型金屬器材，用來在裂隙中提供保護作用。

窄裂隙Off-width：這種裂隙通常不夠大以致於身體無法塞入，但又不夠小以致於無法做手或腳的擠塞，通常不太好攀登。

繩距Pitch：在兩個主要的確保點中間的一段冰/雪/岩地形，通常一個繩距會以適合的平台或固定點為基本選擇點。

保護點Protection：架在岩壁上的尼龍繩環或金屬器材(例如岩楔、六邊形岩楔和自動輪軸保護器)，用來阻止攀登者墜落過遠，或當作攀登者的固定點以及主繩的確保點。

保護器組Rack：每位攀登者在做傳統攀登時，所攜帶的該套保護器材組就叫 "rack"。

垂降Rappel：請參考abseil。

紅點攀登Redpointing：一種攀登風格(通常僅限運動攀登)，在攀登前允許進行針對攀登路線事前練習或準備，並以先鋒攀登的方式，無墜落地完攀該路線。

路線Route：在山峰或岩面上一條固定向上延伸的路，路線通常由首攀者命名。

扁帶環Runner：聯結保護器的一種裝備，通常與鉤環一起使用，以防止墜落。

第二攀登者Second：在一段上攀的繩距間，跟隨在先鋒攀登者後面的攀登者。

斜板Slab：通常是一大塊平面的岩石，有點接近垂直，攀登時需要平衡的技巧。

自動輪軸保護器SLCD：一種有彈簧伸縮功能的輪軸保護器。

徒手攀登Solo climbing：獨自一個人進行攀登運動，攀登時不用繩索，又叫自由徒手攀登。

確保碟Sticht plate：確保碟的統稱，當初是由Franz Sticht所發明。

技術Technical：指的是所有複雜高難度的攀登動作，透過技巧來完成。

綁繩Tie on：將主繩和攀登者聯結，通常是透過座帶來完成。

路線簡圖Topo：半圖畫的圖解，上面標示了路線及各種細節。

上方確保攀登Top-rope：免使用先鋒攀登模式的一個繩距，繩子穿過上方固定點來操作攀登模式。

岩壁Wall：巨大險峻的山壁。

請沿虛線剪下，對折裝訂後寄回

北 區 郵 政 管 理 局
登記證北台字第9125號
免 貼 郵 票

大都會文化事業有限公司
讀者服務部收

110 台北市基隆路一段432號4樓之9

寄回這張服務卡 (免貼郵票)
您可以：
　◎不定期收到最新出版訊息
　◎參加各項回饋優惠活動

大都會文化 讀者服務卡

書名：攀岩寶典─活命的必要裝備與技能

謝謝您選擇了這本書！期待您的支持與建議，讓我們能有更多聯繫與互動的機會。

日後您將可不定期收到本公司的新書資訊及特惠活動訊息。

A. 您在何時購得本書：＿＿＿＿年＿＿＿＿月＿＿＿日

B. 您在何處購得本書：＿＿＿＿＿＿＿＿書店，位於＿＿＿＿＿＿＿(市、縣)

C. 您從哪裡得知本書的消息：
1.□書店　2.□報章雜誌　3.□電台活動　4.□網路資訊
5.□書籤宣傳品等　6.□親友介紹　7.□書評　8.□其他

D. 您購買本書的動機：（可複選）
1.□對主題或內容感興趣　2.□工作需要　3.□生活需要
4.□自我進修　5.□內容為流行熱門話題　6.□其他

E. 您最喜歡本書的：（可複選）
1.□內容題材　2.□字體大小　3.□翻譯文筆　4.□封面　5.□編排方式　6.□其他

F. 您認為本書的封面：1.□非常出色　2.□普通　3.□毫不起眼　4.□其他

G. 您認為本書的編排：1.□非常出色　2.□普通　3.□毫不起眼　4.□其他

H. 您通常以哪些方式購書：(可複選)
1.□逛書店　2.□書展　3.□劃撥郵購　4.□團體訂購　5.□網路購書　6.□其他

I. 您希望我們出版哪類書籍：（可複選）
1.□旅遊　2.□流行文化　3.□生活休閒　4.□美容保養　5.□散文小品
6.□科學新知　7.□藝術音樂　8.□致富理財　9.□工商企管　10.□科幻推理
11.□史哲類　12.□勵志傳記　13.□電影小說　14.□語言學習（＿＿＿語）
15.□幽默諧趣　16.□其他

J. 您對本書(系)的建議：

K. 您對本出版社的建議：

讀者小檔案

姓名：＿＿＿＿＿＿＿＿性別：□男 □女　生日：＿＿年＿＿月＿＿日
年齡：1.□20歲以下 2.□21─30歲 3.□31─50歲 4.□51歲以上
職業：1.□學生 2.□軍公教 3.□大眾傳播 4.□服務業 5.□金融業 6.□製造業
7.□資訊業 8.□自由業 9.□家管 10.□退休 11.□其他
學歷：□國小或以下 □國中 □高中／高職 □大學／大專 □研究所以上
通訊地址：＿＿＿＿＿＿＿＿＿＿＿＿＿＿＿＿＿＿＿＿＿＿＿＿＿
電話：（H）＿＿＿＿＿＿＿＿＿ （O）＿＿＿＿＿＿＿＿ 傳真：＿＿＿＿＿＿＿＿
行動電話：＿＿＿＿＿＿＿＿＿ E-Mail：＿＿＿＿＿＿＿＿＿＿＿＿＿＿＿＿

◎謝謝您購買本書，也歡迎您加入我們的會員，請上大都會網站www.metrbook.com.tw登錄您的資料。您將不定期收到
最新圖書優惠資訊和電子報。

攀岩寶典
——安全攀登的入門技巧與實用裝備

作　　　者	賈斯·哈丁（Garth Hattingh）
譯　　　者	馬　克
發　行　人	林敬彬
主　　　編	楊安瑜
編　　　輯	杜韻如
內 頁 編 排	洸譜創意設計
封 面 設 計	洸譜創意設計、劉秋筑
出　　　版	大都會文化事業有限公司　行政院新聞局北市業字第89號
發　　　行	大都會文化事業有限公司
	11051台北市信義區基隆路一段432號4樓之9
	讀者服務專線：(02)27235216
	讀者服務傳真：(02)27235220
	電子郵件信箱：metro@ms21.hinet.net
	網　　　址：www.metrobook.com.tw
郵 政 劃 撥	14050529 大都會文化事業有限公司
出 版 日 期	2006年7月初版一刷 2012年4月二版一刷
定　　　價	280元
I S B N	978-986-6152-42-9
書　　　號	Sports-07

Metropolitan Culture Enterprise Co., Ltd.
4F-9, Double Hero Bldg., 432, Keelung Rd., Sec. 1,
Taipei 110, Taiwan
Tel:+886-2-2723-5216　Fax:+886-2-2723-5220
Web-site:www.metrobook.com.tw
E-mail:metro@ms21.hinet.net

First published in UK under the title Rock & Wall Climbing
by New Holland Publishers(UK) Ltd
Copyright © 2004 by New Holland Publishers(UK) Ltd

Chinese translation copyright © 2006 by Metropolitan Culture Enterprise Co., Ltd
Published by arrangement with New Holland Publishers(UK) Ltd

◎版權所有·翻印必究
◎本書如有缺頁、破損、裝訂錯誤，請寄回本公司更換。
Printed in Taiwan. All rights reserved.

國家圖書館出版品預行編目(CIP)資料

攀岩寶典：安全攀登的入門技巧與實用裝備 / 賈斯·哈丁(Garth Hattingh)著；馬克譯.
-- 二版. -- 臺北市：大都會文化發行，2012.04
96面 ； 26×19公分. -- （Sports：07）
譯自：Rock & wall climbing
ISBN 978-986-6152-42-9（平裝）
1. 攀岩

993.93　　　　　　　　　　　　　　　　　　　　101005047

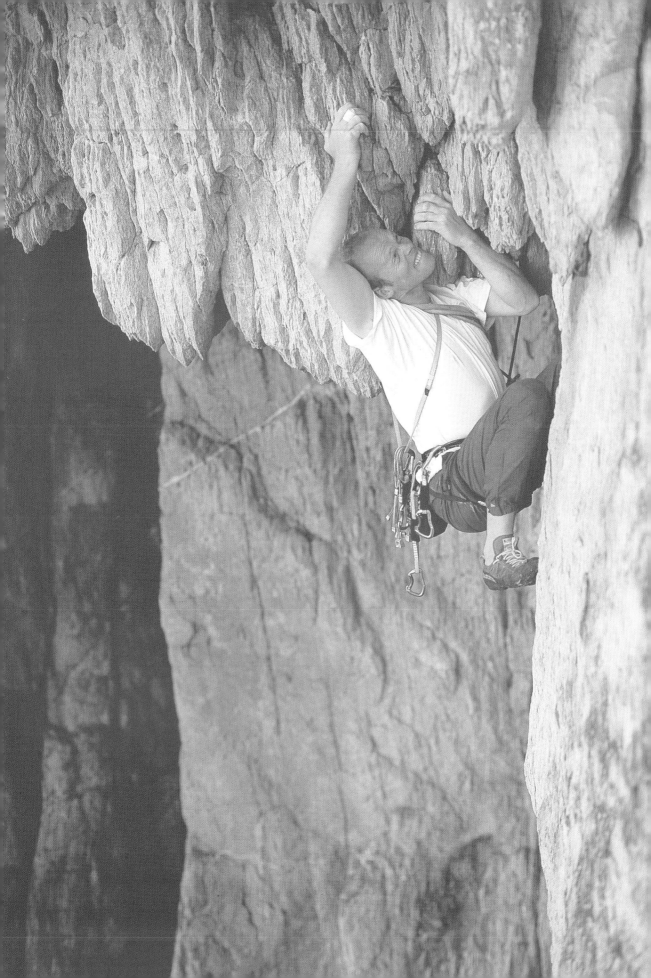